일러두기

- 이 책은 책 속 의상을 실물로 제작하는 것을 제안하거나 한복 지식을 전달
 하려는 목적이 아닌, 한복과 전통 소재를 응용하여 그림을 완성해 보고자
 하는 취미 서적입니다.

- 책에 수록한 디자인은 주로 조선시대 한복과 기타 전통 요소를 모티브로
 합니다. 조선시대에는 성별, 신분 등에 따라 개인이 입을 수 있는 한복 종
 류가 구분돼 있었습니다만, 이 책에서는 그런 제약 없이 모두 여성 캐릭터
 에 적용했습니다.

- 일러스트 챕터마다 맨 앞에 나오는 '응용 요소' 페이지는 독자들의 이해를
 돕기 위해 해당 챕터의 일러스트에 쓰인 전통 요소들을 모아 보여주거나
 간략히 소개하는 코너입니다. 해당 소재 및 전통 한복을 개괄하는 자료가
 될 수 없으므로, 일러스트를 감상하고 따라 그리는 데에만 참고해 주시길
 바랍니다.

vnvnii의

생활한복

캐릭터 일러스트

이다빈 지음

황금시간

머리말

안녕하세요. 일러스트레이터 vnvnii(비니비니)입니다.

저는 한복과 전통 소재에서 모티브를 얻어 패션 일러스트를 그리고 있습니다. 주로 한복을 일상복과 매치하거나, 일상복에 전통 요소를 믹스하는 방식으로 일러스트 속 의상을 완성하고 있는데요. 일상과 전통의 조화가 만들어내는 의외성에서 재미를 느껴 꾸준히 일러스트를 그리고 있답니다. 이제는 이 재미를 저 혼자만 느끼는 게 아니라, 많은 분들과 공유하고 싶어 책을 만들게 되었습니다.

한복의 기본 구조는 상/하의로 이루어진 투피스 형태여서, 현대 복식에 다양하게 응용해 보는 재미가 있습니다. 상/하의가 분리된 기본 구조 덕에 한복의 실루엣을 현대 의복과 매치하기 어렵지 않고, 고전과 현대를 아우르는 즐거움을 느낄 수 있어요. 특히 저고리를 비롯한 한복 상의는 앞에서 여미는 전개형(前開型)으로 되어 있어 재킷이나 셔츠 디자인으로 다양하게 풀어낼 여지가 많습니다.

전통 소재를 디자인 소스로 활용하는 재미도 큽니다. 한복을 포함한 우리 전통 소재에서 우리 민족의 뛰어난 미적 감각과 고유의 멋을 찾아볼 수 있어요. 그러한 소재들을 디자인 소스로 잘 응용하면 전통미와 대중성을 갖춘 그림을 그려낼 수 있습니다. 또, 그러한 아이디어를 공유할 때 재미를 뛰어넘어 우리 문화에 대한 자긍심도 가질 수 있는 것 같아요.

더불어 옛것을 재해석하는 일은, 그것을 공부하고 새로운 관점에서 계속 궁리하는 계기가 되어줍니다. 여러분도 이 책에 수록된 일러스트를 보며 전통 한복의 어떤 디자인 요소를 모티브로 했는지, 나라면 같은 소재를 어떻게 매치해 볼 것인지 상상하다 보면 단순한 재미를 뛰어넘어 창의적인 시간을 보낼 수 있을 것 같습니다.

이 책을 보는 모든 분들에게 '나만의 한복 일러스트를 완성해 보고 싶은 마음'이 들기를 바랍니다. 또 한복을 좋아하는 분, 그림 그리기를 좋아하시는 분들이 이 책을 보면서 흥미로운 시간을 보내셨으면 좋겠습니다.

2022년 가을
이다빈

차례

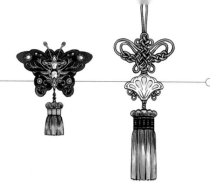

vnvnii의 생활한복 덕후 다이어리

저는 어렸을 때부터 사극 드라마를 좋아했어요. 그러다 보니 한복도 자연스레 좋아하게 된 것 같은데요. 지금 생각해 보면 한복이 좋아서 사극을 좋아한 것 같기도 합니다.

한복의 화려한 색깔, 풍성한 치마가 저의 마음을 사로잡았고, 특히 배우가 움직일 때마다 따라 흔들리는 떨잠의 떨새(은사에 새 모양을 붙여 흔들리도록 단 장식)가 정말 예뻤어요. 그래서 중전마마가 등장하는 장면에서는 눈을 떼지 못했던 기억이 납니다.

혼자 끄적끄적 그림을 그릴 때도 사람한테는 꼭 한복을 입혔어요. 그림에 제 취향을 한껏 반영했죠.

그러다 제가 그린 한복 그림을 친구에게 공유한 적이 있는데, 친구가 그 그림을 본인 SNS에 올린 거예요. 모르는 사람들이 내 그림에 '좋아요'를 누르고 댓글을 다는 것이 신기했고, 특히 외국인들이 반응을 보일 때는 뿌듯하기도 했어요. 그래서 그때부터 SNS에 한복 그림을 꾸준히 업로드했습니다.

한복은 기본 구조가 상/하의로 나뉘어 있어 현대 의복과 매치
하기 어렵지 않으면서도 고유의 특징이 분명하기 때문에 그리
는 재미가 있어요. 초창기 그림은 현대 의복에 깃과 고름을 섞
어 본다거나 한복 실루엣을 응용하는 단순 변형에서 시작했습
니다. 이후에는 옷에 전통 소재를 조합해 보고, 그림 속 원단을
다양하게 바꿔 보는 등 변화와 나름의 발전 과정을 거쳐 왔습
니다.

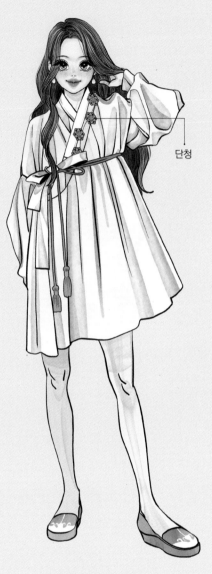

단청

초창기 그림2
도포 실루엣을 다듬어 원피스
로 응용하고, 깃에 단청 무늬
를 넣어 포인트를 주었습니다.

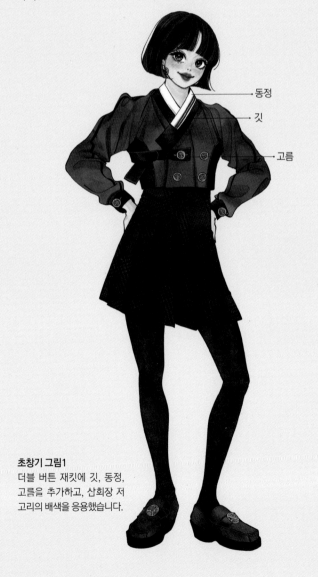

동정

깃

고름

초창기 그림1
더블 버튼 재킷에 깃, 동정,
고름을 추가하고, 삼회장 저
고리의 배색을 응용했습니다.

vnvnii의 생활한복 덕후 다이어리

한복 그림을 꾸준히 SNS에 업로드하다 보니, 한복 업체와 콜라보를 통해 그림 속 디자인을 실물로 제작할 기회가 왔고, 책도 쓰게 되었습니다. 취미로 시작한 그림에 점점 몰입하게 된 거죠. 어느 순간부터는 길 가는 사람들의 옷을 보며 '저 옷은 이런 식으로 변형하면 한복 같겠다', '저 차림새는 한복과 어떻게 매치할 수 있을까?' 하고 생각하는 습관이 생겼습니다.

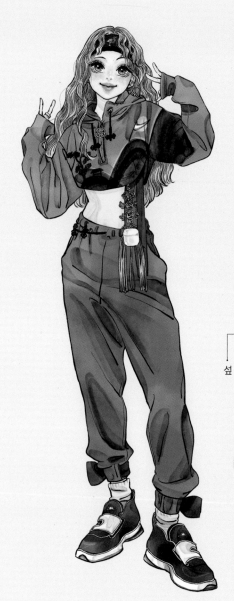

변화를 주기 시작했을 때의 그림2
저고리를 퍼 소재로 그려 보았습니다. 깃, 섶의 분할면 등을 응용하여 배색하고, 한국적인 느낌을 더 내고 싶어 머리에는 풍차(전통 방한모)를 씌웠습니다.

섶

변화를 주기 시작했을 때의 그림1
현대적인 스타일에 전통 소재를 믹스해 보고 싶었습니다. 트레이닝복 상의에 산수화를 연상시키는 그림을 그려 넣고, 전통 매듭으로 포인트를 주었습니다.

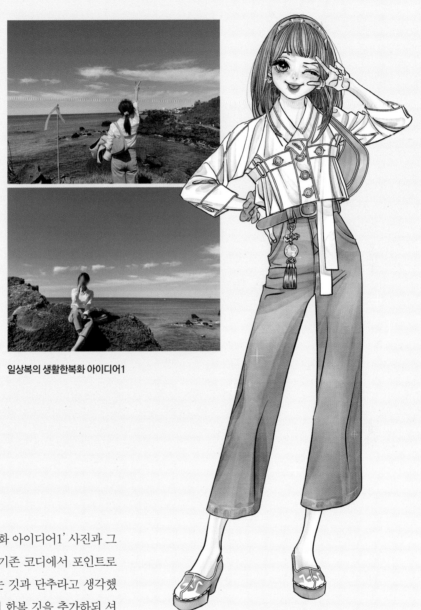

일상복의 생활한복화 아이디어1

'일상복의 생활한복화 아이디어1' 사진과 그림을 볼까요? 우선 기존 코디에서 포인트로 삼을 수 있는 소재는 깃과 단추라고 생각했어요. 그래서 셔츠에 한복 깃을 추가하되 셔츠 칼라 모양을 녹여냈습니다. 단추는 크기를 키워 상의 실루엣과 어울리도록 재배치했지요. 이 정도 변형으로는 밋밋한 느낌이 들어 겨드랑이에 주름을 추가하고, 곳곳에 한국적인 소재를 더해 보았습니다.

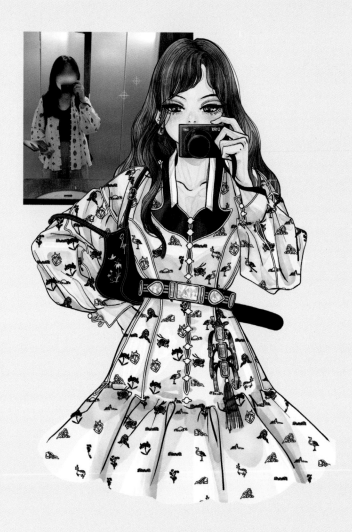

일상복의 생활한복화 아이디어2

이번에는 단추와 문양 때문에 이미 한복처럼 보이기도 하는 블라우스를 생활한복 원피스로 바꿔 보았어요. 블라우스 실루엣에 한복 깃만 추가하는 것은 좀 단순하다는 생각이 들어서, 깃 모양을 특이하게 잡아 보았습니다. 기존 블라우스 문양은 십장생(오래 살고 죽지 않는다는 열 가지. 해, 산, 물, 돌, 구름, 소나무, 불로초, 거북, 학, 사슴. 대나무를 넣기도 함) 그림으로 바꾸고, 허리에는 옥대(관복에 차는 띠)를 벨트처럼 응용해 넣었습니다.

'일상복의 생활한복화 아이디어3'은 저지의 변형인데요, 저지의 세 줄 띠를 태극기의 건곤감리로 응용해 보았습니다. 가슴팍에 건괘와 감괘를 그려 넣고, 어깨 라인에도 건곤감리를 이어 붙인 세 줄 띠를 포인트로 그려 넣었습니다. 지퍼 장식도 태극 마크로 통일했어요.

일상에서 늘 생활한복 생각을 하다 보니, 자연스럽게 전통 복식을 비롯한 문화재 자료를 검색해 보는 습관이 생기고, 한복 관련 서적들을 구입해 공부도 하게 되었어요. 알면 알수록 우리 조상님들의 미적 감각은 최고라는 생각이 들어요.

어떤 것을 재해석하려면 그 대상을 잘 살펴본 후에 새로운 스타일로 풀어내기 위해 생각하는 과정이 필요하잖아요? 생활한복 일러스트를 그리는 과정도 비슷하다고 생각합니다. 처음엔 취미로 시작했지만, 한복을 비롯한 우리 문화를 더 알아가고 사랑하는 계기가 되었거든요. 여러분도 저와 함께 생활한복 그림을 그려 보면서, 한복의 진정한 매력을 발견해 나가시길 바랍니다.

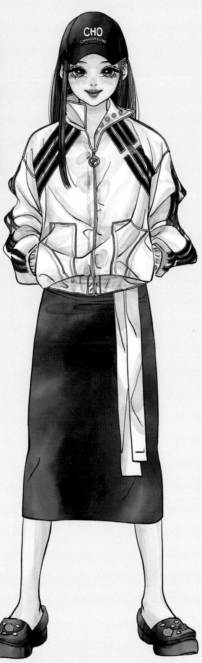

일상복의 생활한복화 아이디어3

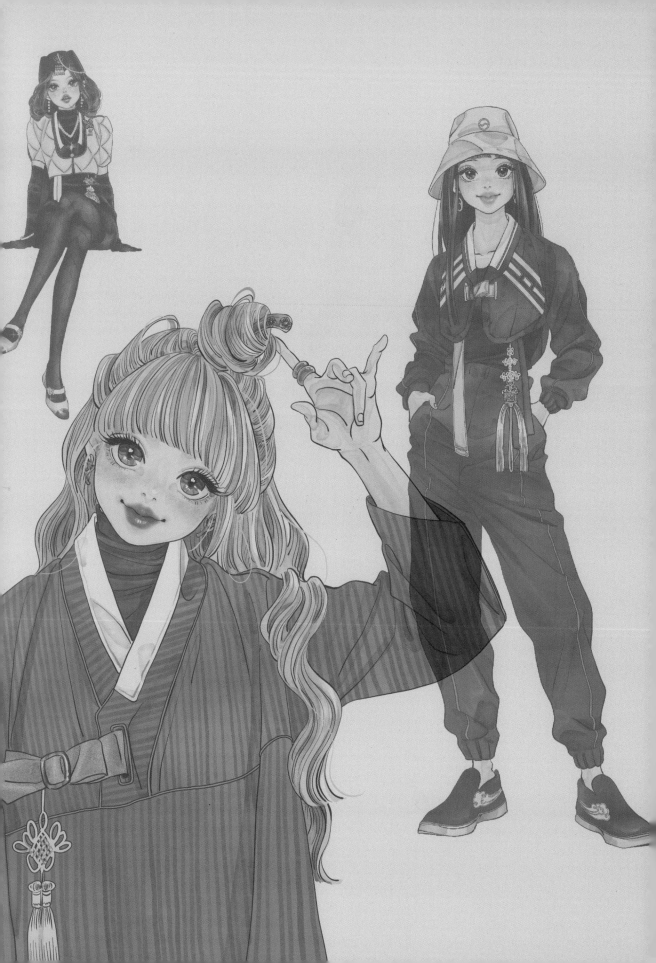

저고리 응용
일러스트

01

● **저고리 부위별 명칭**

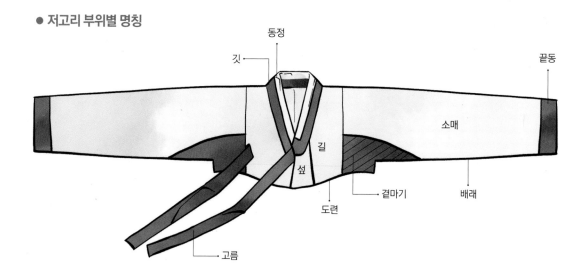

깃 / 동정 / 끝동 / 길 / 섶 / 도련 / 겯마기 / 소매 / 배래 / 고름

● **저고리 종류**

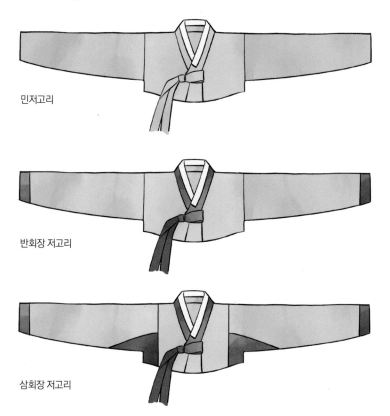

민저고리

반회장 저고리

삼회장 저고리

민저고리 회장(여자 저고리의 깃, 끝동, 겯마기, 고름 등에 대어 꾸미는 색깔 있는 헝겊 또는 그런 꾸밈새)을 대지 않고, 한 가지 색상으로 만든 저고리입니다.

반회장 저고리 깃, 고름, 끝동에 회장을 댄 저고리입니다.

삼회장 저고리 깃, 고름, 끝동, 겯마기에 회장을 댄 저고리입니다.

● 깃 종류

깃은 목을 둘러 앞에서 여밀 수 있는 부분으로, 종류가 다양합니다. 깃은 옷에서 눈에 먼저 띄는 부분 중 하나이기 때문에 일러스트 분위기에 많은 영향을 미칩니다.

목판깃 조선 전기 한복에서 쉽게 찾아볼 수 있는 깃으로, 너비가 넓고 끝이 사각 모양입니다.

당코깃 조선 중기 등장한 깃으로, 목판깃의 끝부분이 깎인 모양새를 하고 있습니다. 깃 궁둥이가 둥근 형태도 있습니다.

칼깃 끝이 칼처럼 날카로운 모양입니다. 철릭 등 남자 포(袍)에서 많이 볼 수 있습니다.

맞깃 여미지 않고 마주대는 깃입니다.

방령깃 네모 모양으로 마감한 깃입니다.

단령깃 둥그렇게 마감한 깃으로, 관복에서 많이 볼 수 있습니다.

동구래깃 오늘날 많이 볼 수 있는 둥근 깃입니다.

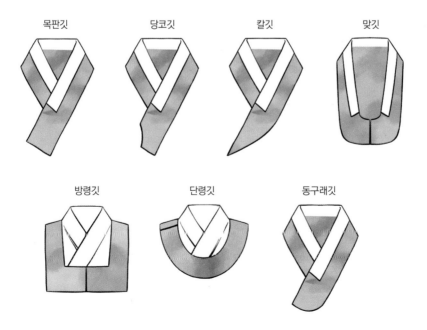

목판깃　　당코깃　　칼깃　　맞깃

방령깃　　단령깃　　동구래깃

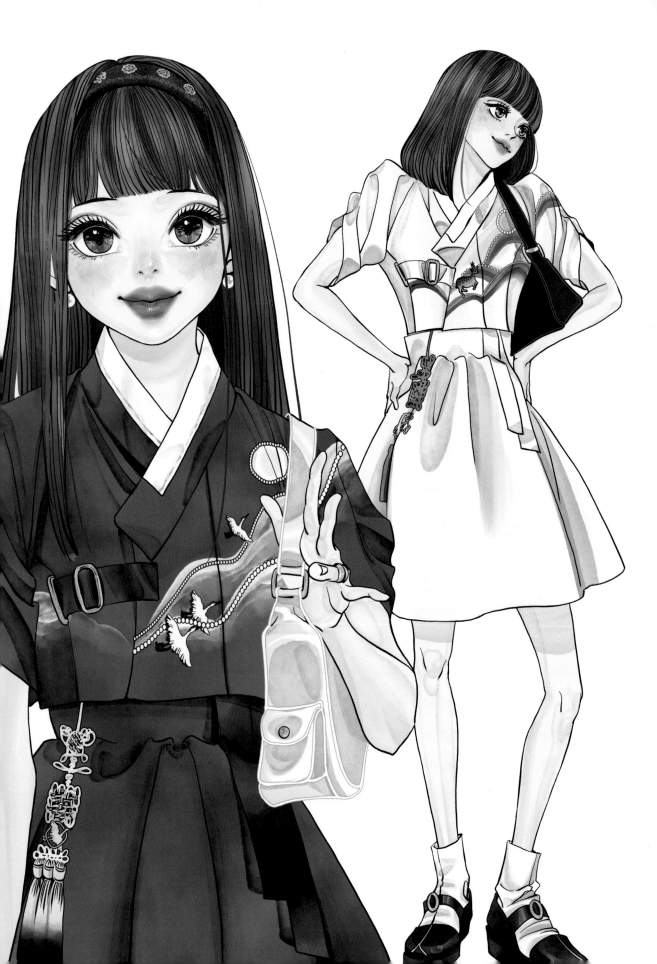

목판깃 셔츠

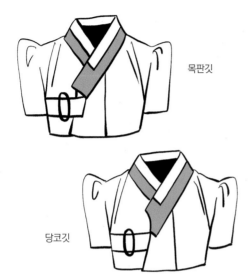

목판깃

당코깃

단정한 이미지

셔츠의 깃은 목판깃으로 했습니다. 상의에 어떤 깃을 매치하고, 옷고름을 어떤 모양으로 하는지에 따라 일러스트 분위기가 많이 달라져요. 이 코디에서는 단정한 느낌을 내고 싶었고, 일정한 폭으로 목을 감싸는 목판깃이 어울릴 것 같았어요. 목판깃 대신 당코깃을 응용해도 잘 어울렸을 것 같습니다.

속고름으로 한복 느낌 강조

마찬가지로 단정한 느낌을 주기 위해 옷고름은 길게 늘어뜨리지 않고 버클 장식으로 여밀 수 있도록 했어요. 옷고름을 리본으로 응용했다면 이런 느낌이었겠죠?
그리고 저는 상의에 속고름을 꼭 표현하고 있어요. 속고름이 있으면 한복 느낌이 짙어지거든요. 앞으로 보실 그림에서도 속고름을 많이 만나실 수 있을 거예요.

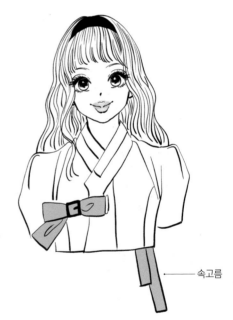

속고름

꽃문

학

사슴

꽃문과 산수화

머리띠에는 꽃문 장식을 넣고, 상의에는 산수화를 연상시키는 그림을 그려 넣어 한국적인 느낌이 나도록 했습니다.

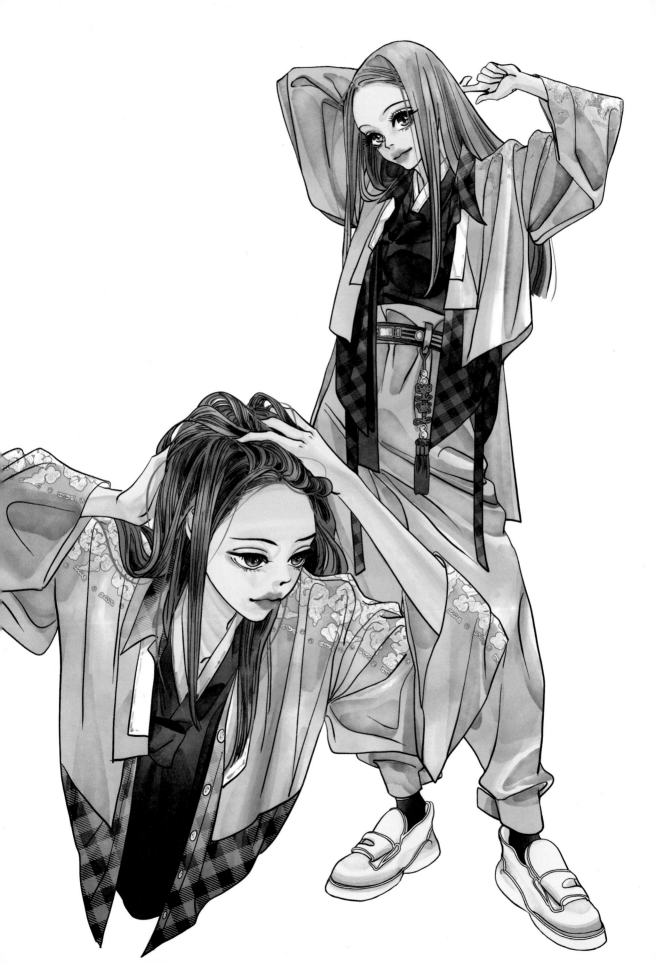

목판깃 재킷

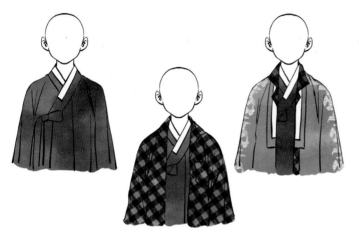

한복과 평상복의 레이어드

한복과 평상복의 레이어드 코디를 그리고 싶었습니다. 저고리 위에 체크 셔츠를 입고, 그 위에 목판깃을 응용한 재킷을 덧입었습니다. 재킷의 어깨 라인에는 금박 장식을 그려 넣어 더욱 한복 같은 느낌이 나도록 했습니다.

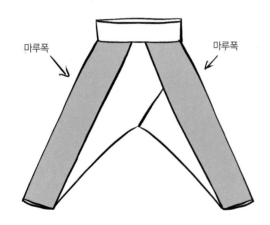

마루폭 마루폭

사폭바지의 응용

바지는 사폭바지(허리와 마루폭 사이에 네 쪽의 원단을 잇대어 붙이는 방식으로 만든 바지)의 실루엣을 염두에 두고 그렸습니다. 벨트와 노리개를 착용할 수 있도록 허릿단에 고리를 추가하고, 바짓가랑이에는 대님(한복 바짓가랑이를 오므려서 묶는 끈)을 연상시키는 끈 장식을 추가했어요.

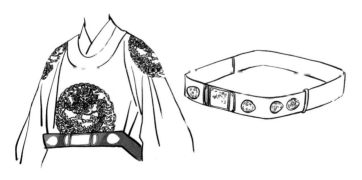

옥대 벨트

벨트의 디테일도 잘 보이시나요? 사극에서 많이 보셨을 텐데유 저는 벨트를 그릴 때 이런 옥대[임금이나 관리의 공복(公服)에 두르던 옥으로 장식한 띠]의 디테일을 많이 응용하고 있답니다.

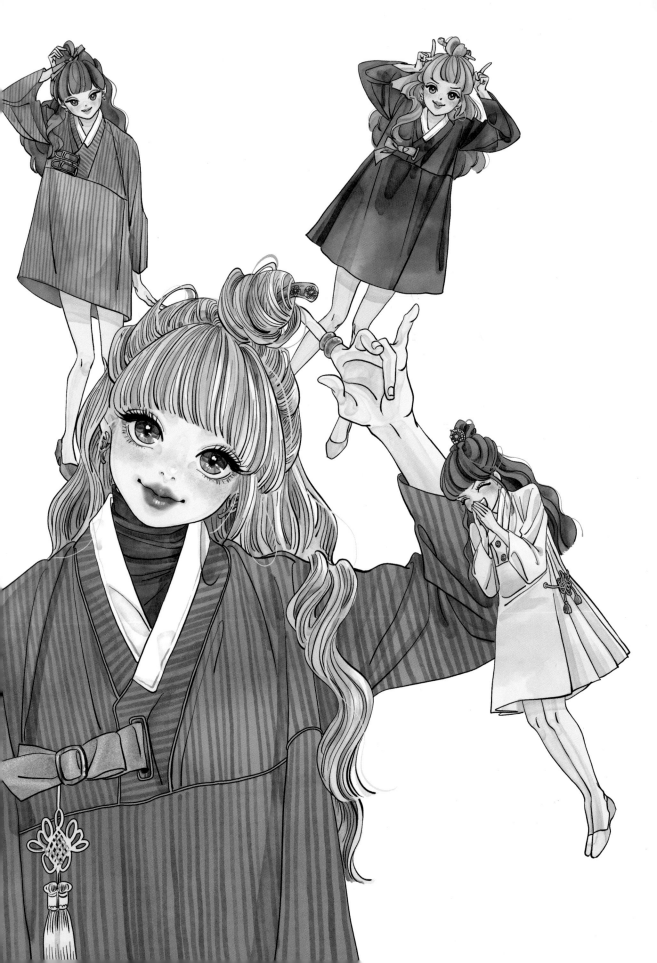

당코깃 원피스

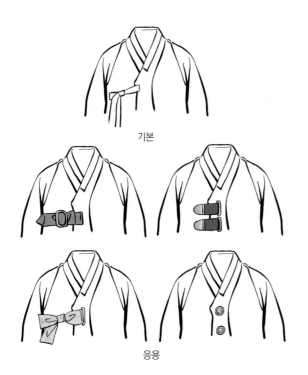

기본

응용

고름의 기본과 응용

당코깃을 응용한 원피스 아이디어입니다. 통원 피스에 동정과 깃을 추가하고, 고름을 다양하게 응용했어요. 고름은 옷을 여미는 기능을 할 뿐만 아니라 장식적 효과도 갖고 있으니, 이 점에 착안해서 다른 여밈 장치들을 응용해 보세요.

동정, 깃, 고름의 응용

동정, 깃, 고름은 한복의 특징적인 디자인 요소이기 때문에 평범한 옷에 이 세 가지만 추가해도 한국적인 느낌을 낼 수 있습니다.

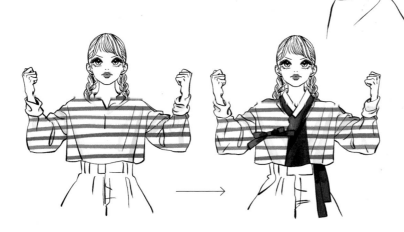

당코깃 트레이닝복

당코깃 저고리과 트레이닝복의 합체
상의의 깃은 당코깃에서 영감을 얻었고, 삼회장 저고리의 배색을 응용했습니다. 당코깃 저고리에 새롭게 디자인해 본 트레이닝복을 합체해 한국적인 트레이닝복 세트를 완성했어요.

아얌과 조바위 응용 모자

아얌과 조바위 등에서 볼 수 있는 끈 장식도 모자에 추가했습니다. 저는 그림에 아얌과 조바위를 많이 활용하는 편이에요. 앞으로 보실 그림에서도 모자와 머리 장식을 많이 만나게 될 텐데요. 이와 관련해서는 '전통 모자 응용' 챕터에서 자세히 설명하겠습니다.

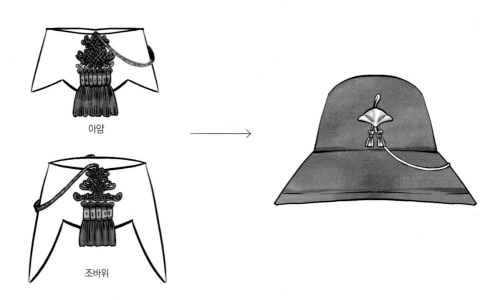

아얌

조바위

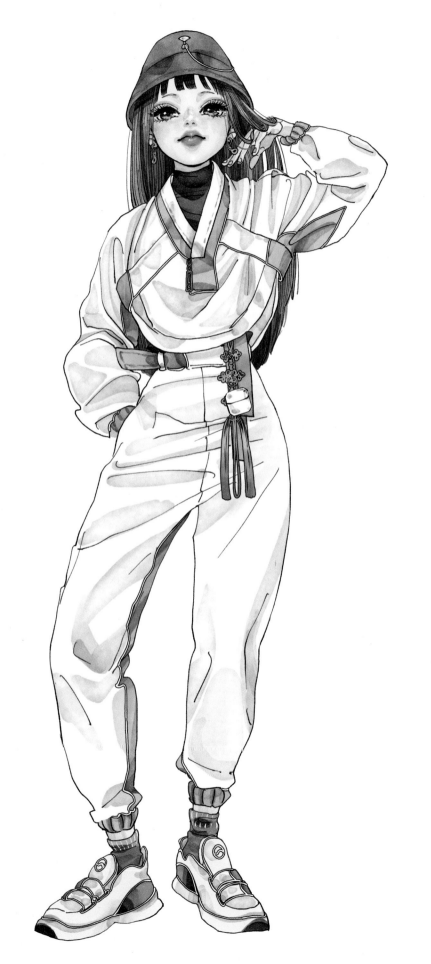

칼깃 블라우스

끈과 단추 여밈으로 포인트

여름 블라우스에 칼깃을 매치하고, 깃 위의 끈과 단추로 여밀 수 있게 했습니다. 셔츠 원피스로 디자인해도 귀여울 것 같네요. 시원하게 아래로 쭉 뻗어 내린 칼깃이 포인트입니다.

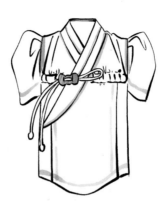

블라우스

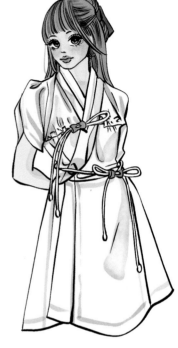

셔츠 원피스

A라인 치마로 변형

치마 실루엣은 항아리를 모티브로 해서 곡선을 살렸어요. A라인 치마로 코디하면 이런 느낌이겠지요? 항아리 실루엣을 없애서 그런지 조금 평범해진 느낌입니다.

전통 매듭을 연상시키는 귀고리와 꽃문이 있는 머리끈도 추가했는데, 발견하셨나요?

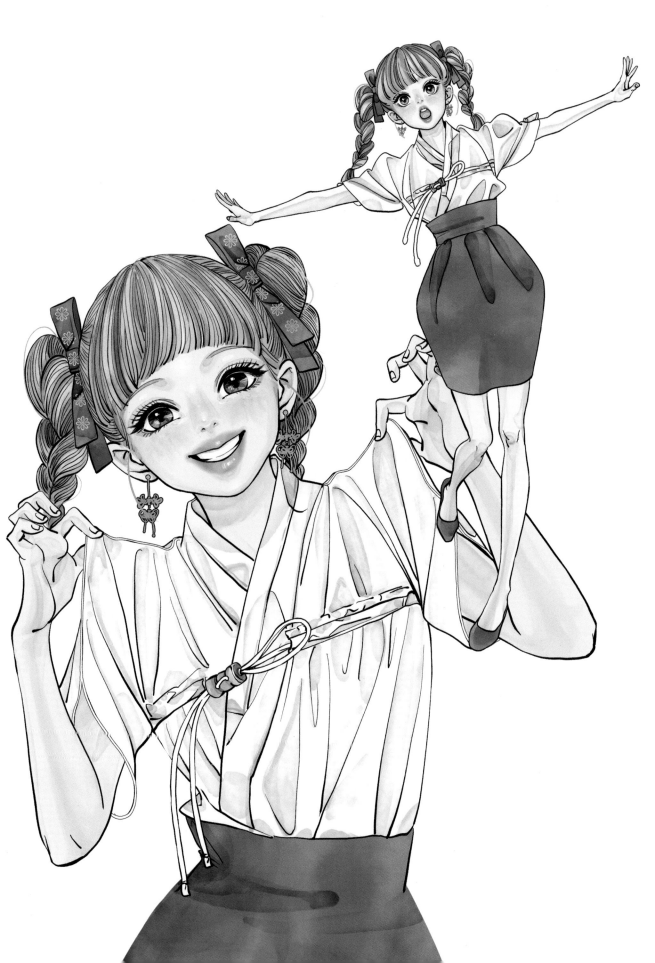

칼깃 재킷

솜털 동정을 단 겨울 재킷

칼깃을 응용한 겨울 재킷 코디입니다. 동
정은 솜털로 표현했고, 깃에는 꽃문 자수
를 추가했어요. 단추에도 전통 문양을 넣
었습니다.

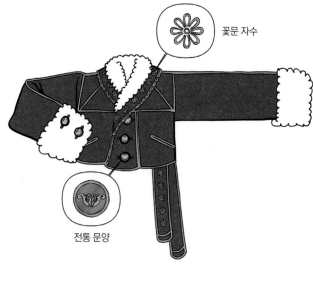

꽃문 자수

전통 문양

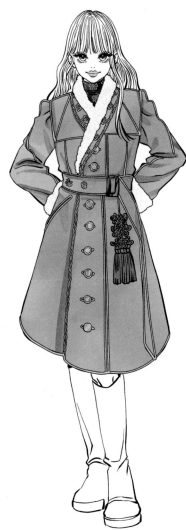

코트 디자인으로 변형

이 재킷 디자인을 코트 디자인으로 그려
보면 이런 느낌이겠지요?

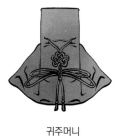

귀주머니

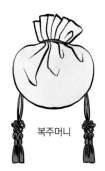

복주머니

가방 모양은 복주머니와 귀주머니를 모티브로 했습니다.
귀주머니와 복주머니는 이렇게 생겼어요.

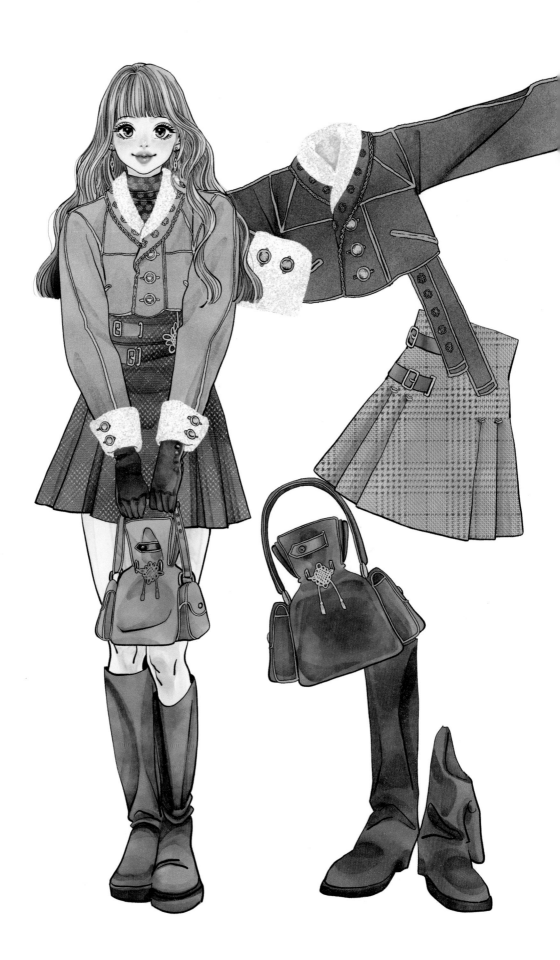

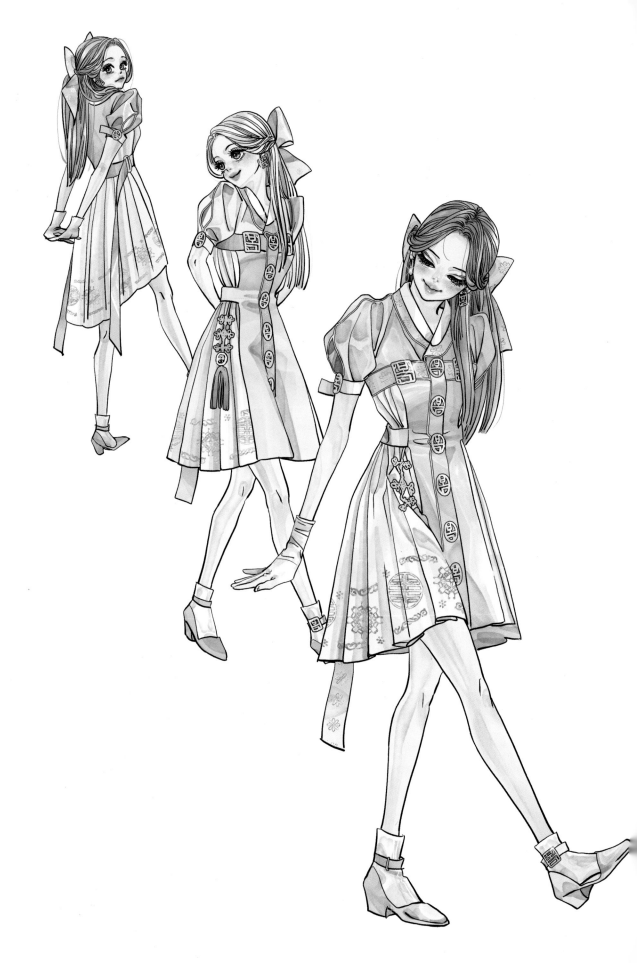

동구래깃 원피스

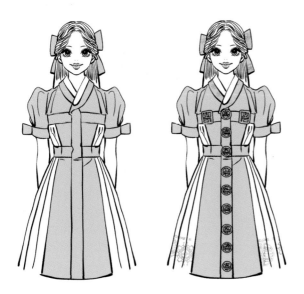

단추와 문양으로 한복 느낌 강조

깃 모양을 동구래깃으로 한 원피스입니다. 동구래깃을 추가한 것만으로는 한국적인 분위기가 부족해 단추와 문양을 곳곳에 더했습니다. 단추에는 '복'자를 새기고, 문양은 금박으로 색칠했어요.

새롭게 만든 문양

치마에 그려 넣은 금박 무늬는 한복의 문양들을 참고해 제가 직접 만든 것이에요. 나만의 문양을 만들어 보는 것도 재미있답니다. 상의와 같은 '복'자도 보이지요?

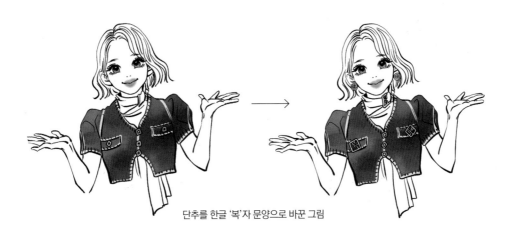

단추를 한글 '복'자 문양으로 바꾼 그림

전통 문양 활용

여러분도 그림에 전통 문양, 특히 한글을 많이 활용해 보세요. 원하는 의미를 담을 수 있고, 보는 사람에게 발견하는 재미를 줄 수도 있는 좋은 소재입니다. 어떻게 디자인하는지에 따라 한복의 고급스러운 느낌을 더할 수도 있답니다.

맞깃 카디건

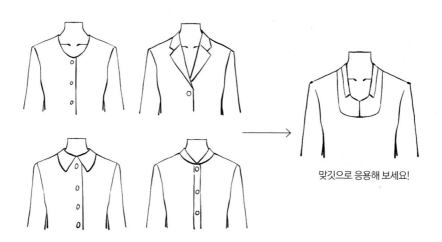

맞깃으로 응용해 보세요!

재킷에 응용하기 좋은 맞깃

맞깃 카디건 아이디어입니다. 맞깃은 섶이 겹치지 않고 서로 맞닿아 있는 방식이라 재킷 형식
과 비슷해 현대 복장에 응용하기가 좋습니다.

단청

단청을 모티브로 한 문양

카디건에 그려 넣은 기하학 문양은
단청을 모티브로 한 문양이에요.

아얌

니트+트위드 느낌의 아얌

머리에는 아얌을 모티브로 한 장식을 씌웠습니다. 카디건 콘셉트와 어울리도록 니트+트위드
느낌이 나게 디자인하고 채색했습니다. 이렇게 따로 떼어서 보니 더욱 화려한 느낌이 드네요.

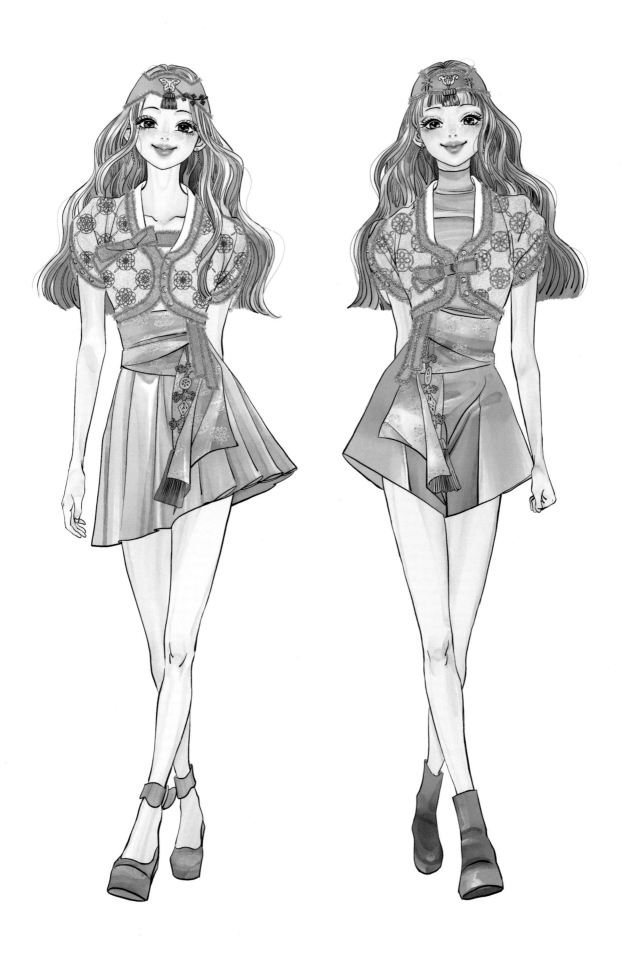

맞깃 재킷

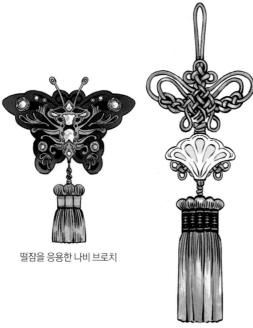

떨잠을 응용한 나비 브로치

나비 매듭 노리개

누비 재킷과 한복 장신구

벨벳 원피스 위에 코디한 맞깃 누비 재킷입니다.
코디에 맞춰 고급스러워 보이는 액세서리를 많이
추가했어요. 그 중에서도 포인트를 주고 싶은 것들
은 한복의 장신구를 응용했지요.

옥반지, 옥팔찌

아얌드림

머리에는 아얌을 씌웠는데요. 아얌 뒤에 댕기처럼
길게 늘어뜨린 비단을 '아얌드림'이라고 합니다. 나
비 문양과 보석으로 장식하니 기품이 살아나네요.
우아한 분위기를 연출할 때 좋은 소재입니다.

아얌드림

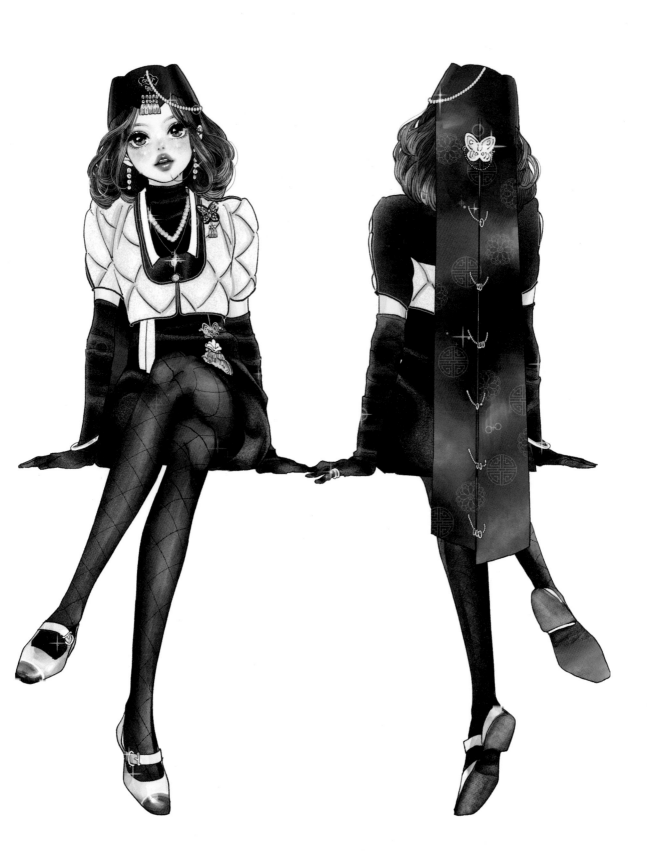

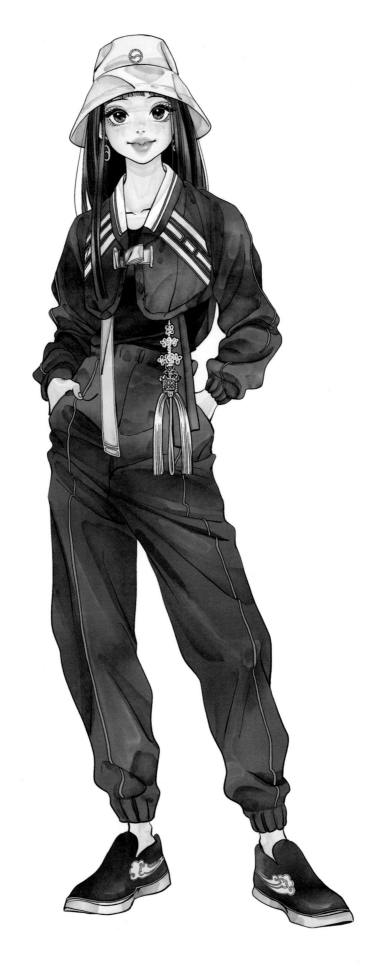

맞깃 트레이닝복

건곤감리를 응용한 태극기 콘셉트

이번에는 맞깃을 응용한 운동복 세트입니다. 맞깃과 고름 외에도 한복적인 요소를 더하고 싶어서 태극기의 요소를 포인트로 추가했어요. 모자 장식과 귀고리 모양도 태극 문양으로 맞췄답니다.

저는 건곤감리를 응용한 태극기 콘셉트의 코디를 많이 그리고 있습니다. 건곤감리를 세 줄의 띠로 단순화해 응용하면 어디든 매치하기가 좋아요. 여러분의 그림 어느 곳에나 석 삼(三) 자를 그려 넣어 보세요. 잘 어울리는 위치에 들어갔다 싶으면 바로 건곤감리로 변형하면 됩니다.

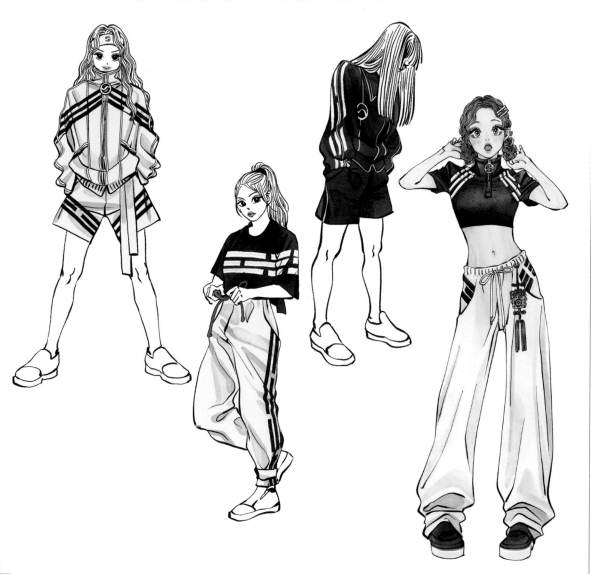

방령깃 코트

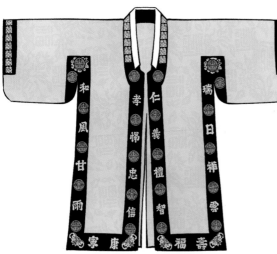

참고: 국립민속박물관 사규삼(민속 4214)

사규삼 모티브 코트

방령깃을 응용한 코트입니다. 코트의 전체적인 실루엣은 조선시대 남자 아이가 입던 사규삼을 모티브로 했습니다. 사규삼의 실루엣이 느껴지시나요?

사규삼 코디 아이디어

저는 사규삼을 참 좋아하는데요. 그 자체로 정말 예뻐서 변형을 많이 하지 않아도 개성 있는 코디를 연출하기 좋은 것 같지 않나요?

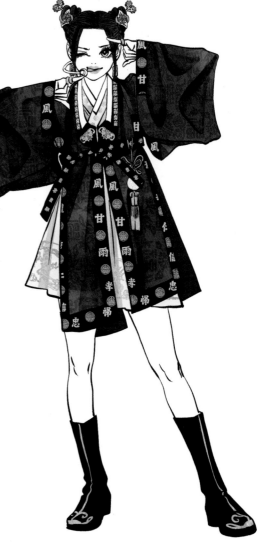

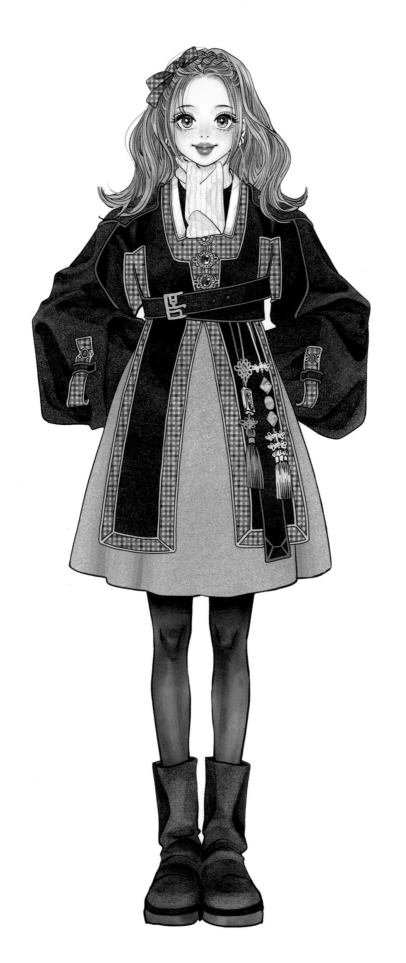

방령깃 원피스

고름 모양 리본과 단추로 포인트

이번에는 방령깃을 응용한 원피스입니다.
깃 아랫부분에 고름 모양을 본뜬 리본을
추가하고, 단추에는 수자문을 본뜬 무늬
를 그려 넣었어요. 노리개에는 복주머니
도 달았습니다.

수자문 : 목숨 수(壽) 자를 응용한 문
양으로, 장수를 상징합니다.〈출처:
문화포털〉

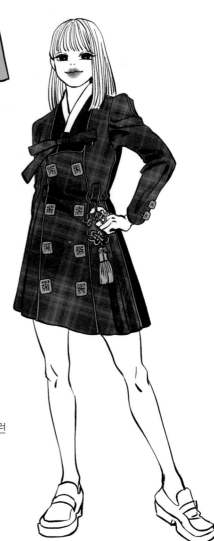

깃 모양을 다르게 했다면 이런
원피스 코디가 나왔겠지요?

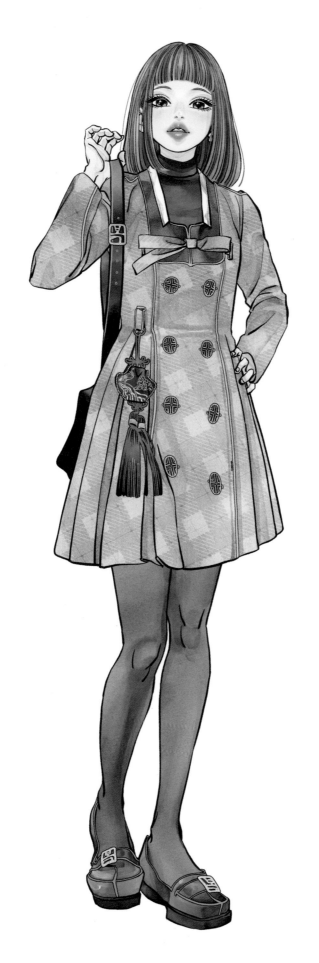

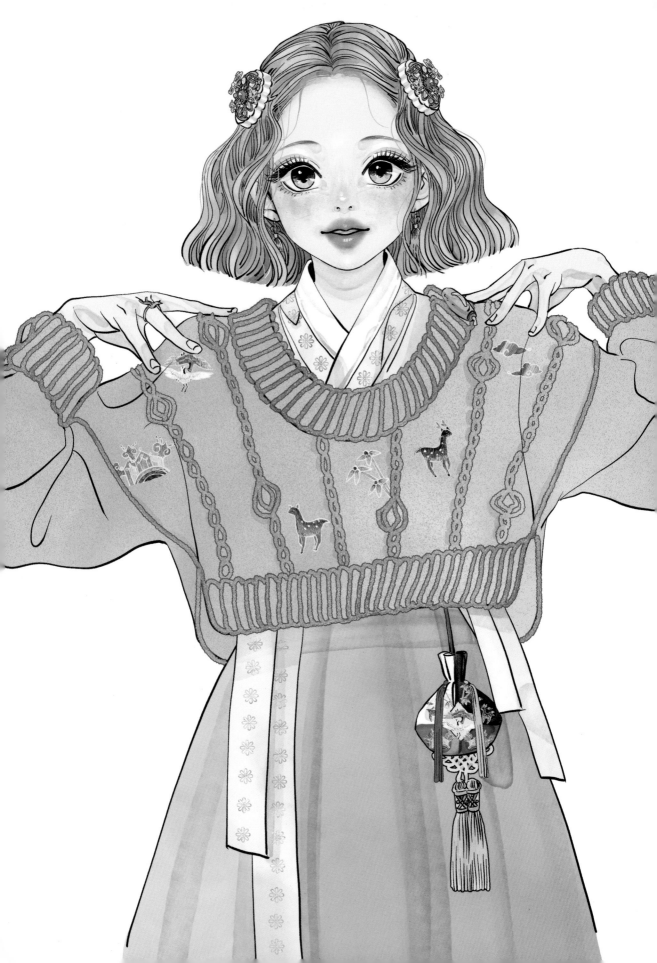

단령깃 스웨터

라운드넥을 대신하는 단령깃

저고리 위에 단령깃을 모티브로 한 스웨터를 코디했습니다. 단령
깃은 현대 복식의 라운드넥을 대신하기 좋으니 그림에서 많이 응
용해 보세요.

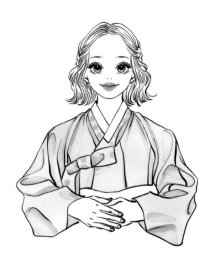

자수와 컬러로 변형

단령깃 스웨터에 포인트로 자수를 그려 넣었어요.
포근한 느낌이 드는, 이러한 컬러 조합도 어울리지 않나요?

삼회장 겨울 코트

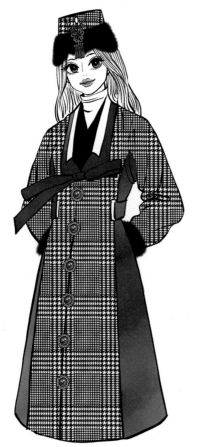

삼회장 저고리의 배색 모티브

삼회장 저고리의 배색을 모티브로 한 겨울 코트 아이디어입니다. 삼회장 저고리는 깃, 고름, 끝동, 곁마기에 회장을 댄 저고리를 말하지요. 곁마기를 응용한 겨드랑이 쪽 자주색 배색을 코트 밑단까지 이어지도록 했어요. 실제로 입으면 날씬한 느낌을 주겠죠?

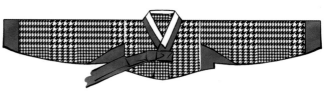

회장 부분 베리에이션

저고리를 모티브로 생활한복 그림을 그릴 때 회장 부분은 다른 컬러로 색칠해 보세요. 회장을 넣지 않는 것보다 만듦새가 느껴지는 옷이 완성된답니다.

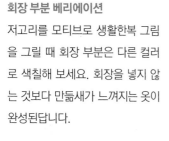 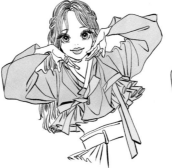 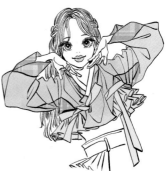

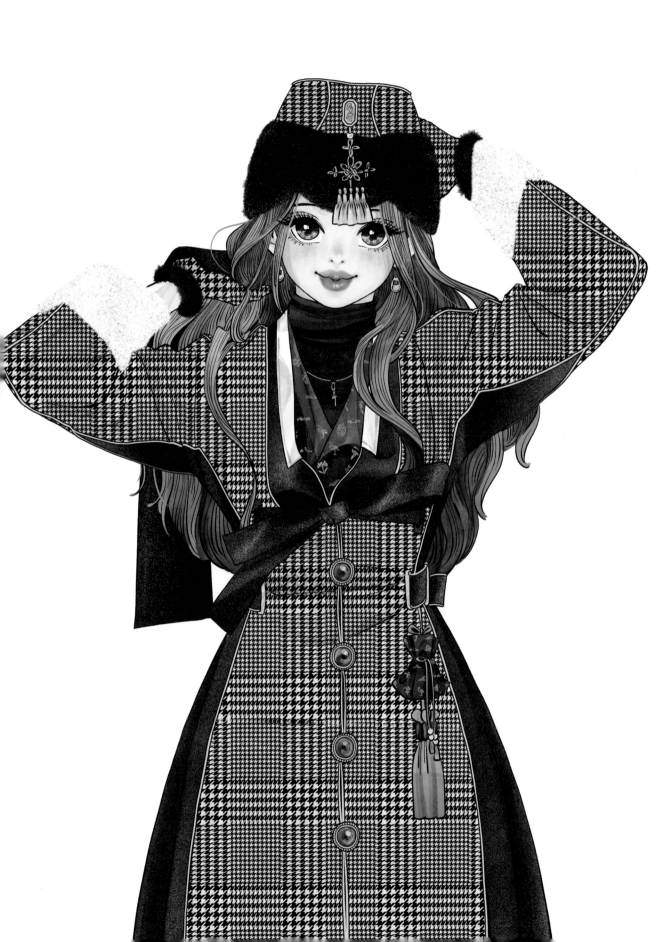

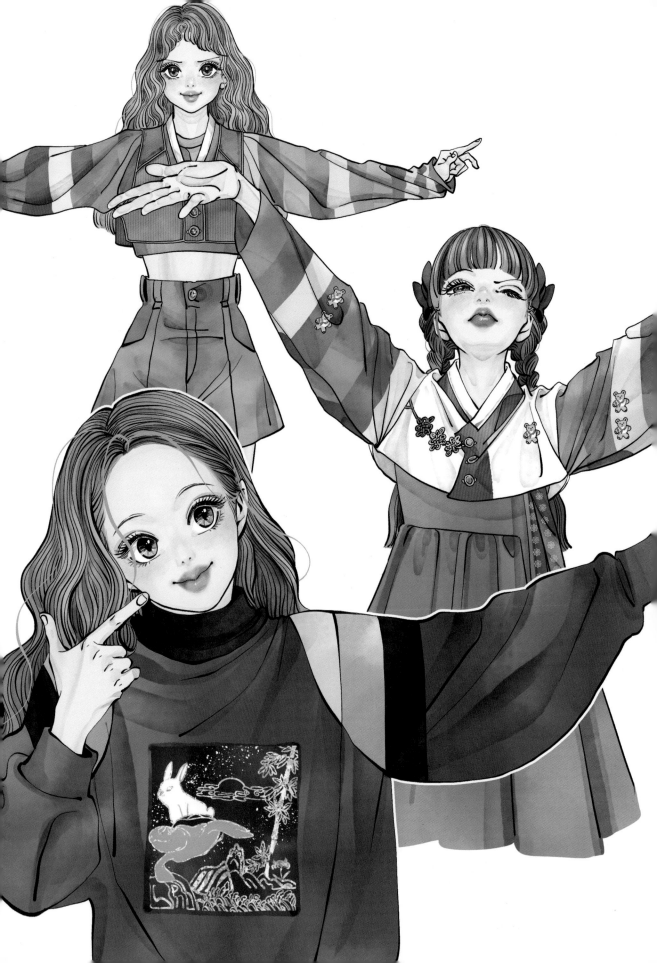

색동 상의

소매 배색에 한복 요소 추가

색동저고리를 모티브로 한 상의 아이디어입니다. 소매를 다양한 색 조합으로 꾸며 색동저고리 느낌을 내고 싶었어요. 소매가 배색되어 있는 디자인은 이미 많기 때문에 다른 한복적인 요소도 많이 더했습니다. 이밖에도 색동저고리로 더욱 다양한 아이디어를 떠올려 볼 수 있겠지요.

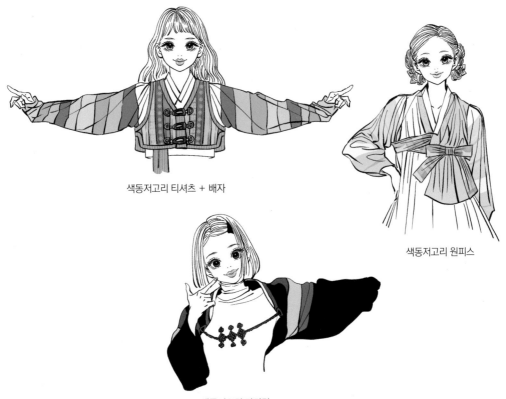

색동저고리 티셔츠 + 배자

색동저고리 원피스

색동저고리 카디건

별주부전 콘셉트의 흉배

일러스트의 맨 앞 모델이 입고 있는 티셔츠에는 흉배(왕족과 문무관이 입는 관복의 가슴과 등에 붙이던 수놓은 형겊 조각)를 그려 넣었는데요. 별주부전을 콘셉트로 자개 느낌이 나도록 색칠해 보았습니다. 이런 장식의 신발과 함께 코디하면 귀여울 것 같아요.

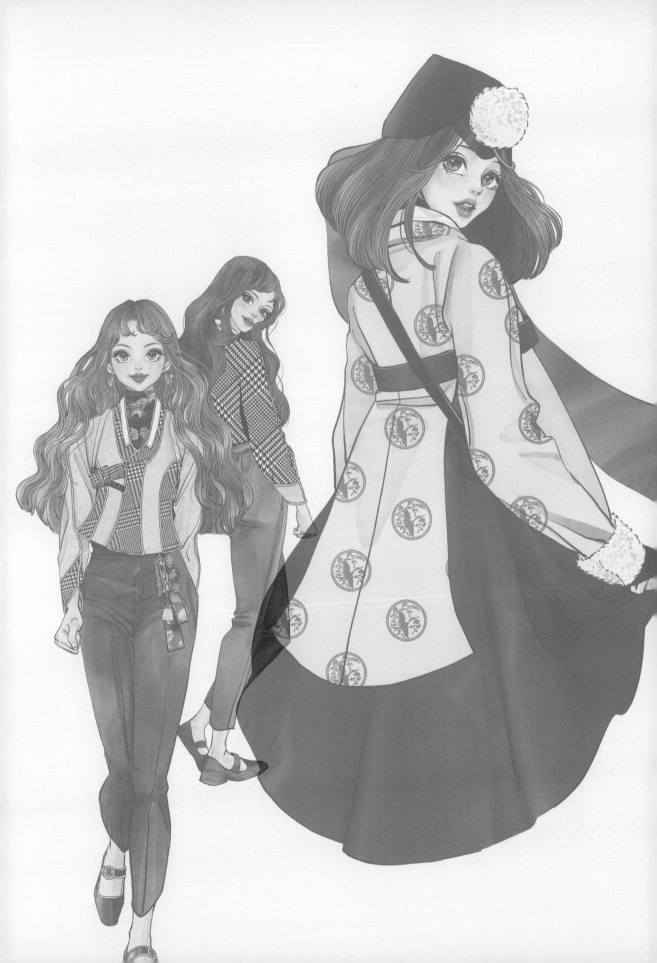

당의 응용
일러스트

02

● 조선시대 여성 예복, 당의

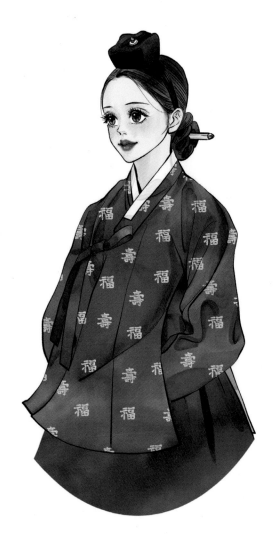

당의는 저고리 위에 입으며, 옆이 겨드랑이까지 트여 있는 소례복
(약식 예복)입니다. 궁중 여인들이 일상적으로 입었으며, 반가의 여
인들도 궐을 출입할 때 당의를 입었습니다.

초기 당의는 품이 넓은 긴 저고리에 옆트임이 나 있는 형태였으나,
시기별로 옆트임, 도련선 등이 변화를 거치며 오늘날 우리에게 익
숙한 형태가 되었습니다.

신분에 따라 '보'나 '흉배'를 달아 입기도 했습니다.

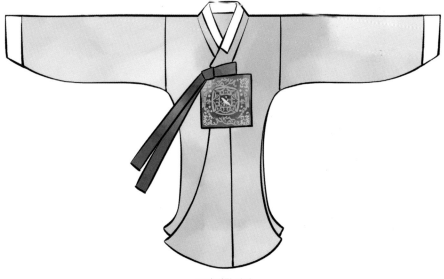

보가 달린 당의

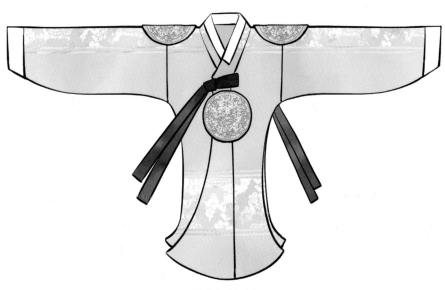

흉배가 달린 당의

뷔스티에

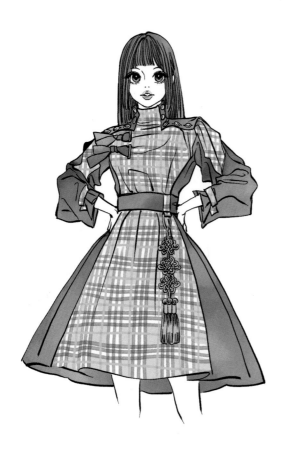

옆트임과 도련에서 영감

당의의 둥근 도련(두루마기나 저고리 등 윗옷 자락의 맨 밑 가장자리)에서 영감을 받아 그린 뷔스티에 코디입니다. 당의 역시 특징이 뚜렷해 그림에 녹여내는 재미가 있는데요. 가장 큰 특징은 옆트임과 도련이라고 생각해요. 그 점을 포인트로 삼은 뷔스티에를 그려 보았습니다. 뷔스티에 가운데에는 용 문양을 넣었어요.

왼쪽 그림은 뷔스티에 아래 받쳐 입은 원피스 디자인입니다. 한복적인 요소가 한눈에 들어오는 디자인은 아니지만, 한복을 모티브로 해서 그린 원피스랍니다. 배색은 삼회장 저고리에서 힌트를 얻었고, 왼쪽 어깨 부근의 리본 장식은 저고리의 고름을 모티브로 했습니다.

당의의 도련을 강조한 코디 아이디어로 아래와 같은 디자인도 떠올려 볼 수 있겠지요.

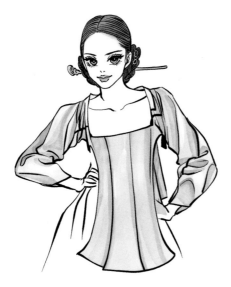

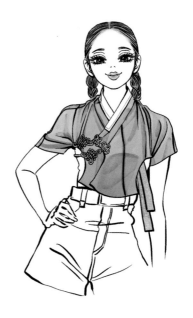

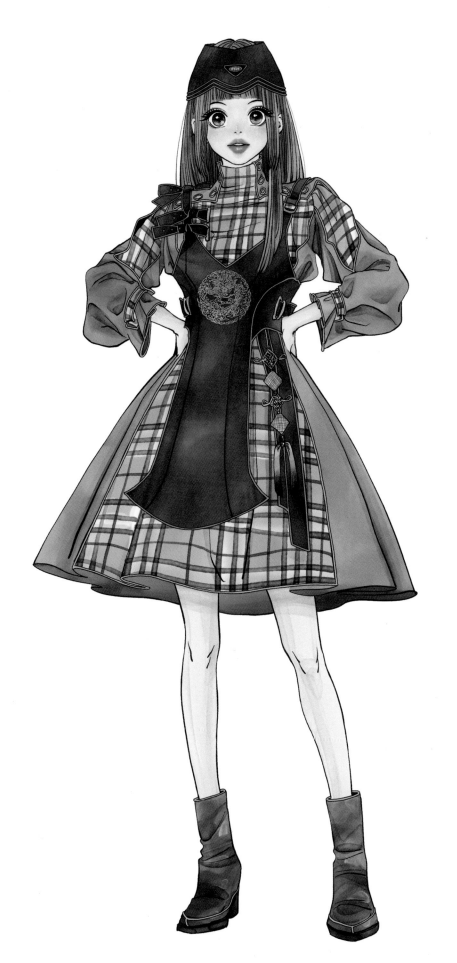

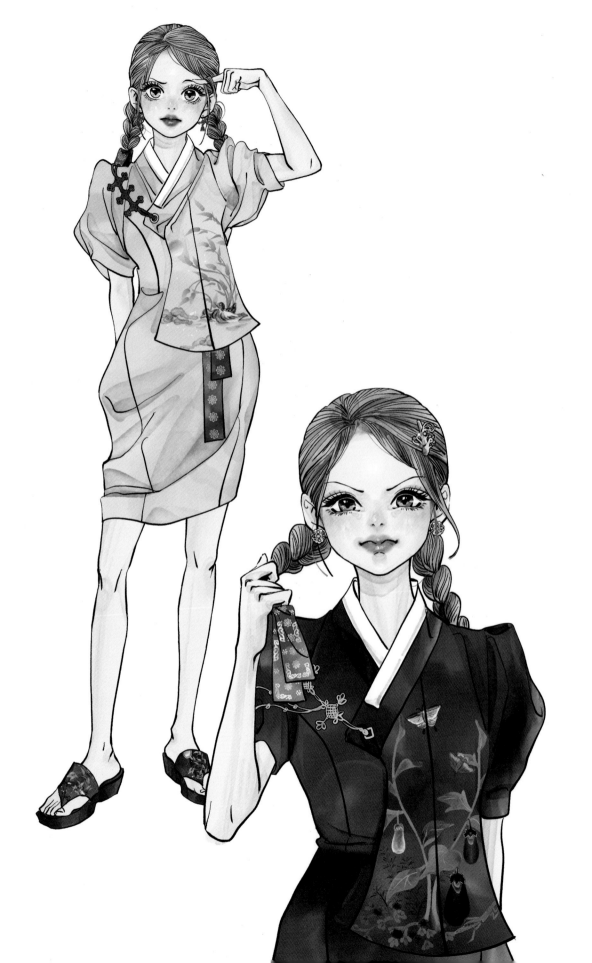

여름 원피스

당의 실루엣 여름 원피스

당의의 실루엣을 응용한 여름 원피스 아이디어입니다. 앞부분에는 민화(원앙도, 초충도)를 그려 넣어 더 한국적인 느낌이 나도록 했어요. 민화를 담은 원피스가 콘셉트였답니다. 소매와 치마 라인에는 볼륨감을 주어 전체적인 원피스 실루엣이 도련의 곡선과 잘 어우러지도록 했습니다.

탈부착 가능한 전통 매듭으로 앞섶을 여미는 방식입니다.

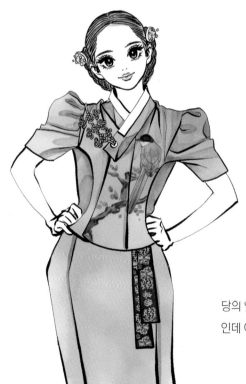

당의 앞판이 정가운데 있을 때의 그림인데 이 디자인도 귀엽네요.

옆트임 스웨터

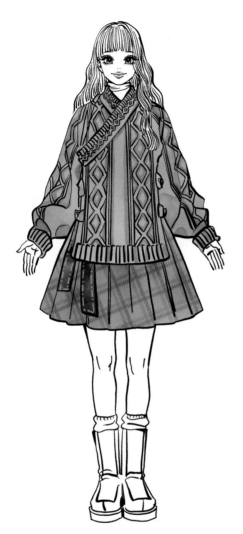

옆트임과 리본 여밈으로 포인트

이번에는 당의를 모티브로 한 스웨터 코디입니다. 당의의 특징인 옆트임이 돋보이는 옷을 그려 보고 싶었습니다. 옆트임 부분에 고름을 연상시키는 리본을 달아 장식적인 효과도 더했어요. 정면은 이런 모습이겠지요?

아얌과 남바위 모티브 모자

머리에는 아얌과 남바위를 모티브로 한 모자를 씌웠어요. 양옆의 리본을 풀면 오른쪽 그림과 같은 모습이 됩니다.

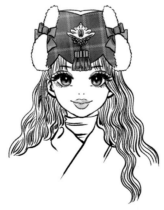
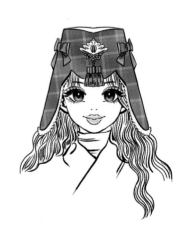

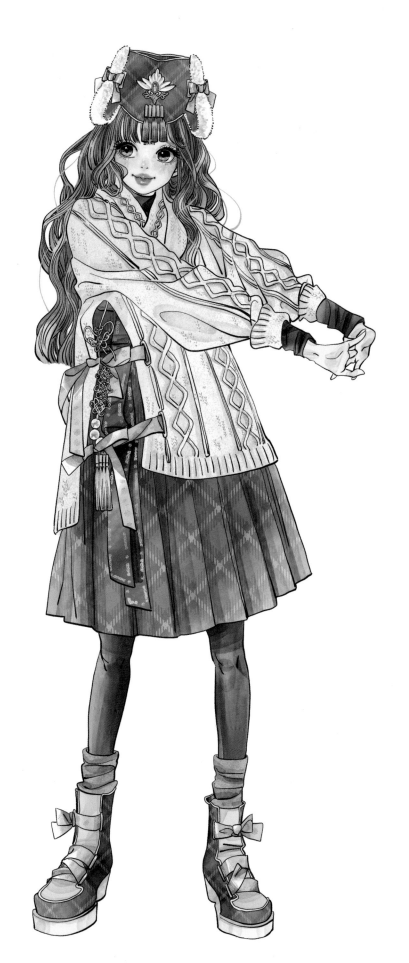

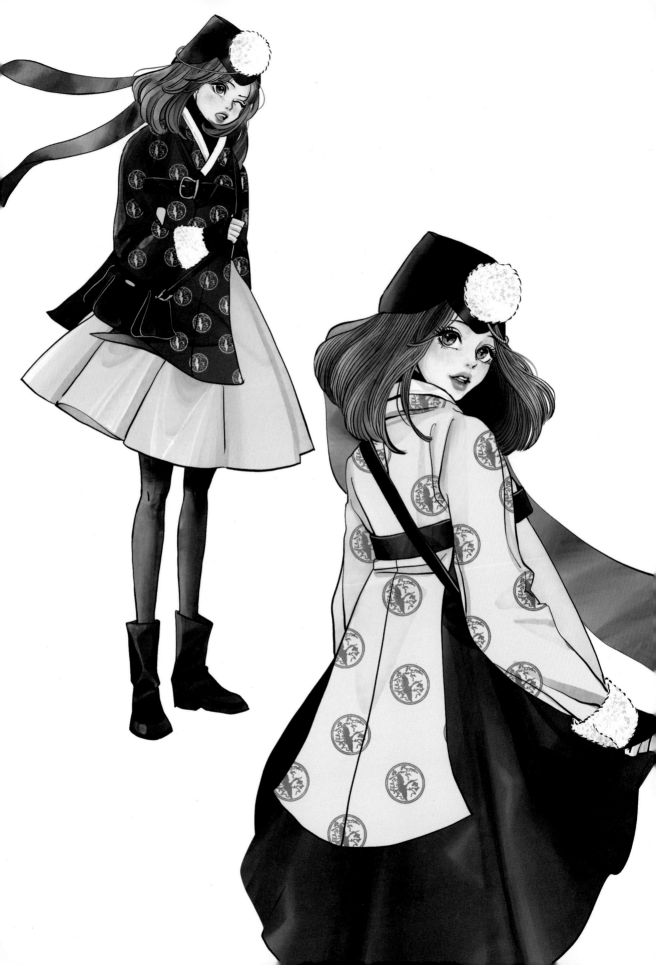

치마 투피스

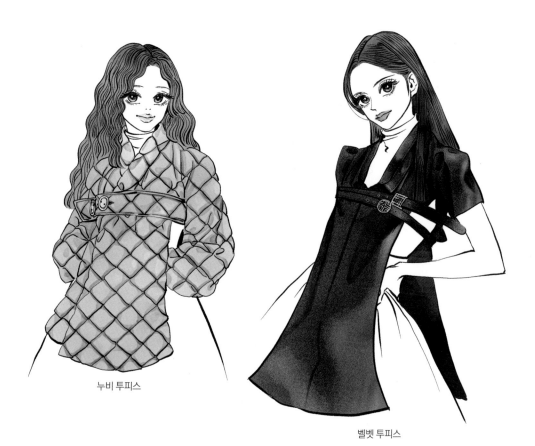

누비 투피스

벨벳 투피스

다양한 원단으로 옷고름 변형

이 당의 투피스는 당의의 기본 형태를 거의 건드리지 않고 옷고름
만 벨트로 대신했어요. 원단도 한복의 비단 느낌이 나도록 채색했
는데, 다른 원단으로 표현해 보니 느낌이 또 나릅니다. 누비와 벨벳
재질로 표현하니 색다르네요. 또 어떤 원단이 이 디자인에 잘 어울
릴까요?

바지 투피스

당의와 바지의 매치

이번에는 당의와 바지를 매치해 보았어요. 당의의 깃을 맞깃으로 변형하고, 삼회장 저고리의 배색도 표현했습니다.

여름에 입는 셔츠 디자인이었다면 이렇게 변형해 또 다른 분위기를 낼 수 있겠지요.

평범한 원피스를 해태 무늬로 힙하게

당의 안에 입고 있는 블라우스의 무늬는 상상 속의 동물 해태입니다. 해태는 제가 자주 쓰는 문양 중 하나인데요. 평범한 원피스에 해태 무늬만 그려 넣었을 뿐인데 힙하게 느껴지지 않나요?

평범한 코디에 강렬한 포인트를 줄 수 있는 전통 소재를 함께 매치해 보는 것은 어떨까요?

해태

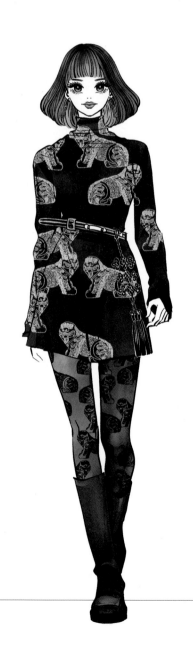

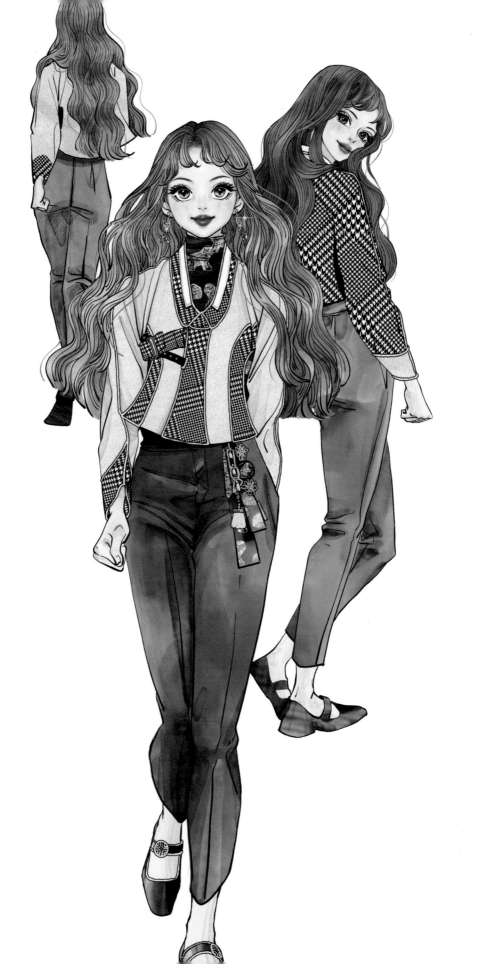

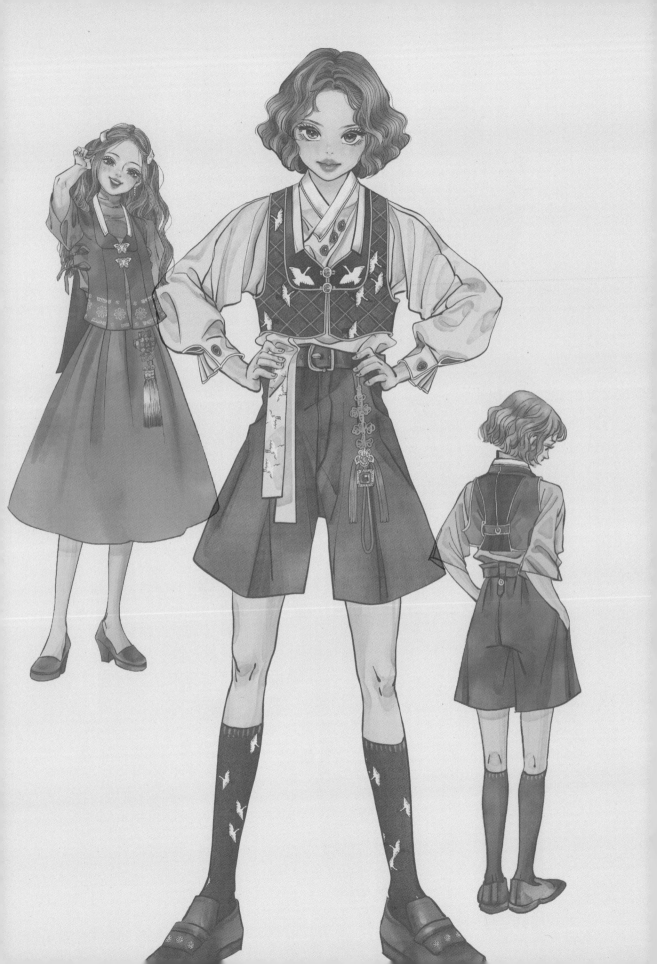

배자 응용
일러스트

03

● 배자

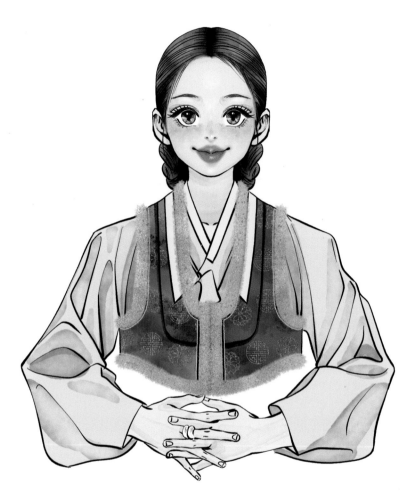

배자는 남녀 모두 방한을 위해 저고리 위에 입었던 덧옷으로,
멋을 위해 입기도 했습니다.
앞섶을 겹쳐서 여미지 않고 맞대 입는 특징이 있습니다.

● 배자 종류

배자는 형태가 다양하여 유물을 찾아보는 재미가 있습니다.

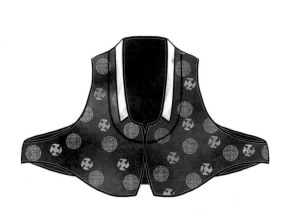

참고: 국립민속박물관 소장 배자(민속 33820)

참고: 국립중앙박물관 소장 배자(증 7583)

참고: 경기도박물관 소장 배자(소장 7521)

참고: 국립민속박물관 소장 배자(민속 15486)

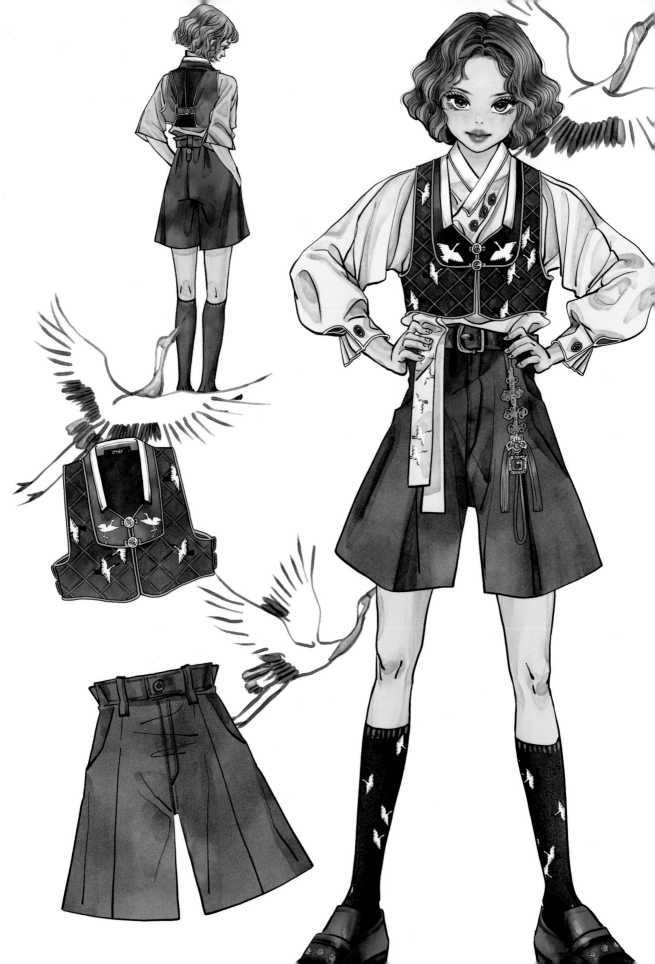

정장 조끼

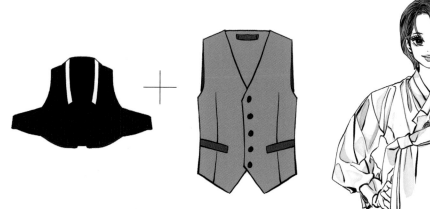

배자와 정장 조끼 믹스

배자와 정장 조끼를 믹스한 아이디어입니다.

안에 받쳐 입은 셔츠의 깃도 한복 깃으로 변형했어요.

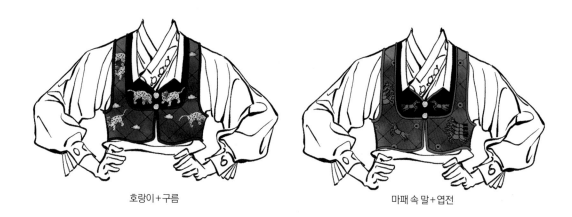

호랑이+구름

마패 속 말+엽전

다양한 무늬 그려 넣기

다른 무늬를 그려 넣었나면 이런 느낌의 배자가 나왔겠지요?

배자와 양말에 전체적으로 힉 문양을 그려 넣어 포인트를 더했습니다.

캐주얼 조끼

다양하게 변형한 배자 조끼

배자를 현대의 조끼로 재해석한 아이디어들입니다. 전통 배자를 기본 형태로 잡고, 그 안에서
조그마한 변화만 주어도 여러 디자인이 나올 수 있습니다. 실루엣을 먼저 떠올리고 세부 요소
를 다양하게 응용해 보세요.

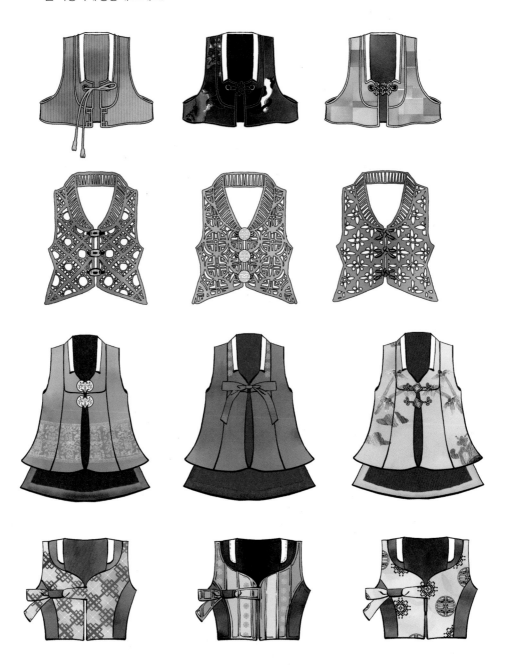

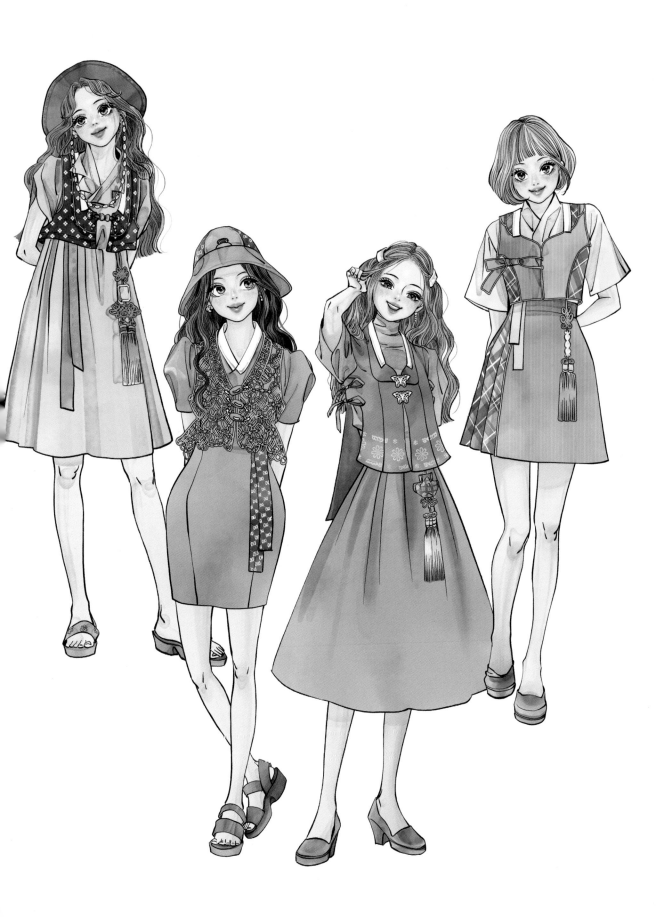

니트 조끼

현대 실루엣과 전통 문양의 조화

셔츠 소재의 원피스 위에 니트 조끼를 덧입었습니다. 조끼 실루엣은 현대의 것이지만, 전통 문양을 그려 넣어 한국적인 느낌을 더했어요.

조끼를 그리게 된다면 배자로 응용해 보세요. 배자의 형태 자체를 응용해도 좋고, 요즘의 조끼실루엣에 깃과 고름처럼 한복 디자인을 첨가해 응용해도 좋을 것입니다. 무난한 티셔츠 위에 배자를 걸치니 그림이 확 살지 않나요?

배자의 형태를 그대로 가져와 테디베어 자수를 더했습니다.

요즘의 조끼 형태에 한복과 전통의 요소(깃, 전통연)를 그려 넣었습니다.

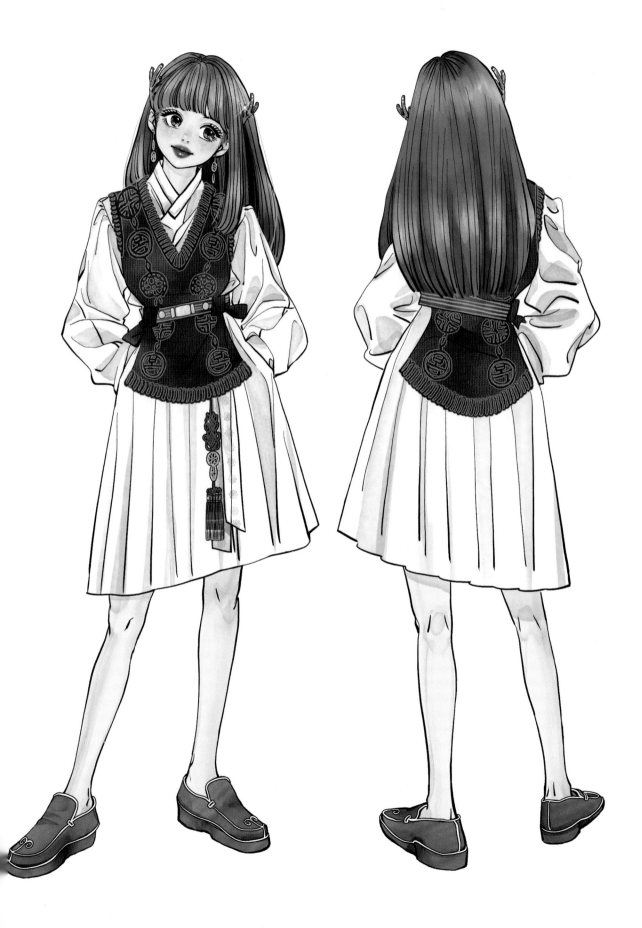

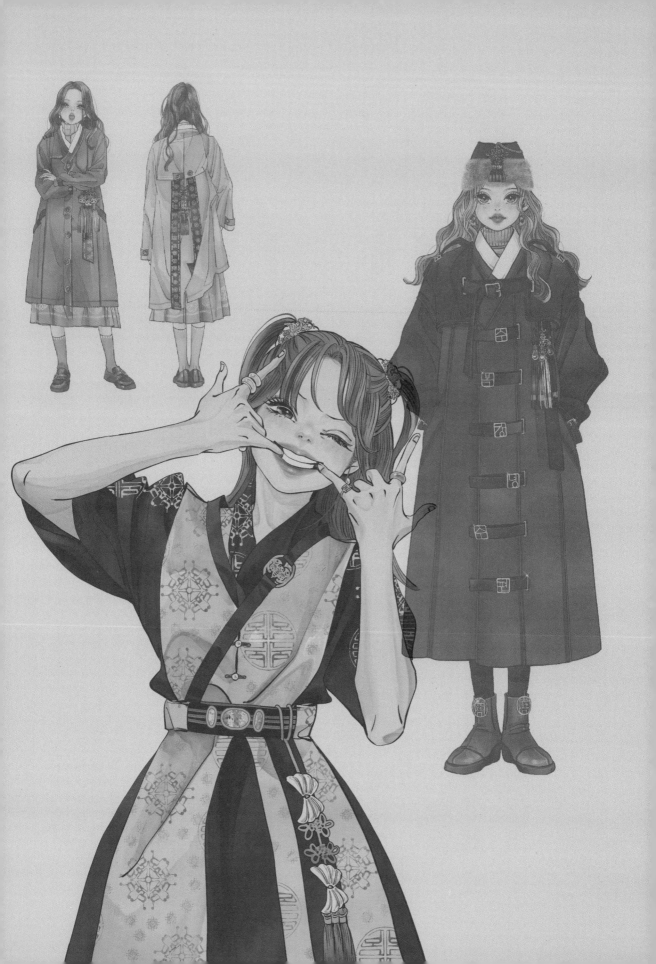

포(袍) 응용
일러스트

04

● 포

포는 길이가 무릎 아래에서 발목까지 오는
긴 겉옷을 뜻하며, 종류가 다양합니다.
여기서 함께 그려 볼 다섯 종류의 포는 다음
과 같습니다.

● 포 종류

철릭 [남성 옷] 따로 재단한 상하의를 연결한 형태의 포로, 치마 주름이 특징적입니다. 다양한 계층이 입었으며, 시간이 흐르면서 상의보다 하의(치마)의 비율이 넓어지는 등의 변화가 있었습니다.

소매에 매듭 단추를 달아 분리할 수 있게 했습니다. 한쪽 소매만 탈부착되는 철릭도 있습니다.

쌍고름을 단 형태도 있습니다.

두루마기 [남녀 공용] 다른 포에는 트임이 있는데 두루마기는 사방이 두루 막혀 있어 이러한 이름이 붙었다고 합니다. 남성들의 일상복이었으나 조선 말에는 여성도 방한용으로 겨울철에 두루마기를 입고 외출하게 되었으며, 남녀노소 신분 구별 없이 처음으로 평등하게 착용하는 예복이 되었습니다.

전복 [남성 옷] 소매와 깃이 없는 조끼 형태의 긴 옷으로 양옆 아랫부분과 허리 아래로 등솔기가 트여 있습니다. 한자 전복(戰服)에서 알 수 있듯이 무관들이 입던 옷입니다. 사극에서 보던 사또복을 떠올려 보세요. 오늘날에는 남자아이 돌복으로 많이 볼 수 있지요.

액주름포 [남성 옷] 양쪽 겨드랑이 밑에 주름이 잡혀 있는 곧은 깃의 포입니다.
액주름의 액은 겨드랑이 액(腋)으로, 겨드랑이에 주름이 잡혀 있는 옷을 의미합니다.

답호 [남성 옷] 반소매이거나 소매가 없는 긴 덧옷입니다. 조선 전기의 답호는 반소매에 폭넓은 무(윗옷의 좌우 겨드랑이 밑에 댄 딴 폭)가 달린 형태였으나, 후대로 갈수록 깃과 소매가 없어져서 그 형태가 전복과 같아졌습니다.

[참고문헌]
· 우리역사넷 http://contents.history.go.kr
· 한국민속대백과사전 https://folkency.nfm.go.kr
· 이경자 외 지음, 우리옷과 장신구, 열화당, 2003
· 류희경 , 김미자 , 조효순 , 박민여 , 신혜순 , 김영재 , 최은수 지음, 우리 옷 이천 년, 미술문화, 2008
· 염순정, 김은정. (2019). 조선시대 답호의 조형특성을 응용한 디자인 연구. 한국의상디자인학회지, 21(1), 87-101.

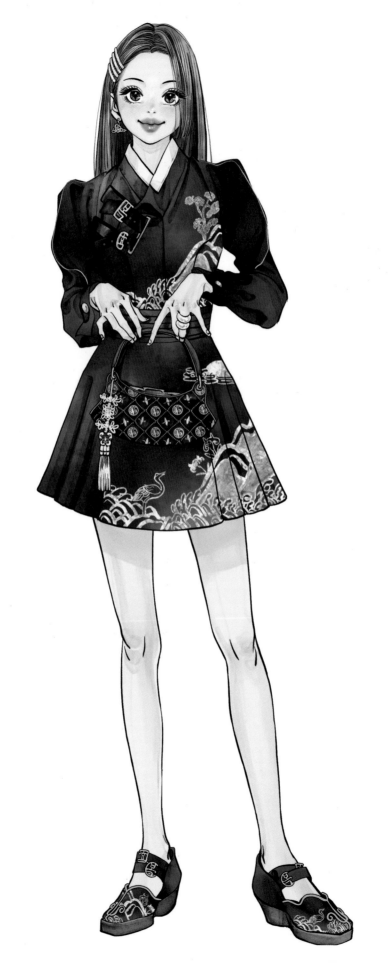

철릭 원피스

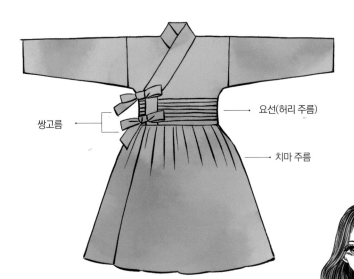

쌍고름

요선(허리 주름)

치마 주름

요선철릭 응용

철릭의 쌍고름과 허리 주름, 치마 주름에 착안해서 그린 원피스 아이디어입니다. 원피스 상하의의 아랫부분에는 자개 느낌이 나는 프린팅을 그려 넣었어요. 참고로 이렇게 허리에 주름이 들어가 있는 철릭을 요선철릭이라고 합니다.

철릭의 기본형을 살린 원피스

철릭의 기본 형태에 착안해서 그려 본다면 이렇게 심플한 옷이 나올 수도 있겠지요. 한복 실루엣을 크게 변형하지 않을 때에는 액세서리나 무늬 등을 더해 보세요.

액주름포 원피스

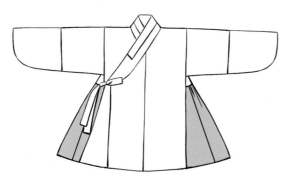

겨드랑이 아래에서 시작되는 액주름포 주름

액주름포 패턴

액주름포 패턴에서 영감을 얻은 원피스 아이디어입니다. 겨드랑이 아래에서 시작되는 주름에 착안해서 골반에 주름이 잡힌 원피스를 그려 보았어요.

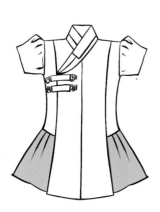

응용 원피스 주름

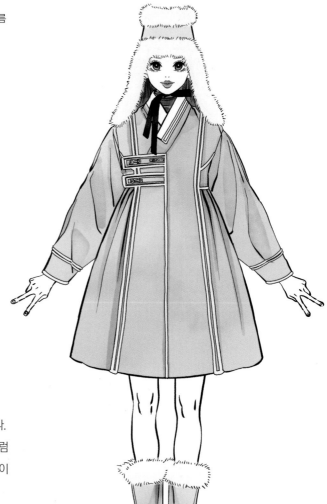

액주름포 코트

액주름포에서 영감을 얻은 코트 아이디어입니다. 저는 액주름포의 실루엣이 귀여운 원피스처럼 느껴져서, 다양하게 응용해 보고 싶은 마음이 듭니다.

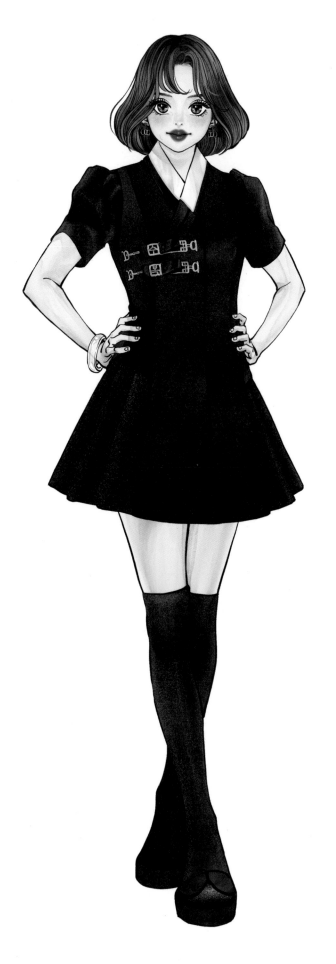

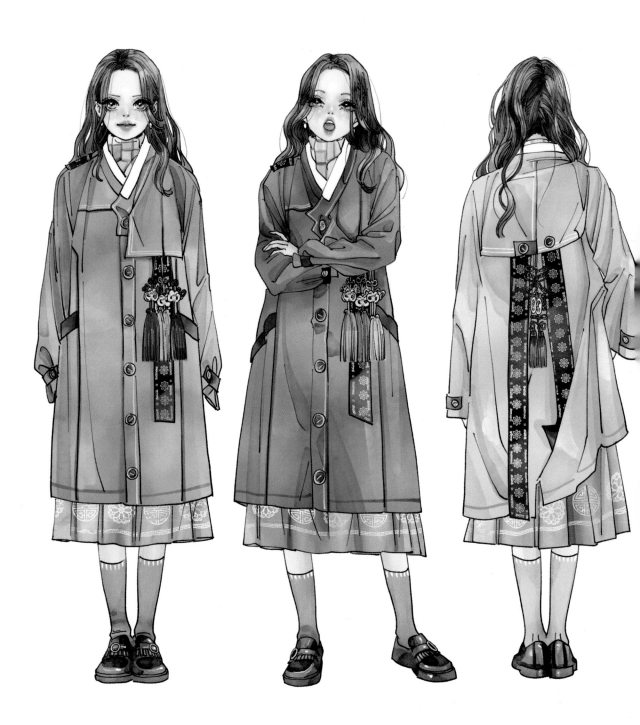

두루마기 트렌치코트

두루마기 요소를 곳곳에 활용한 코트

두루마기 트렌치코트 아이디어입니다. 왼쪽 가슴팍에 섶과 길을 연상시키는 앞판을 달아 장
식적인 효과를 내고, 그 안에 노리개를 달 수 있도록 고리를 숨겨 놓았습니다. 뒤에도 아얌드
림을 연상시키는 천 장식을 넣고, 노리개를 탈부착할 수 있도록 고리를 숨겨 놓았습니다.

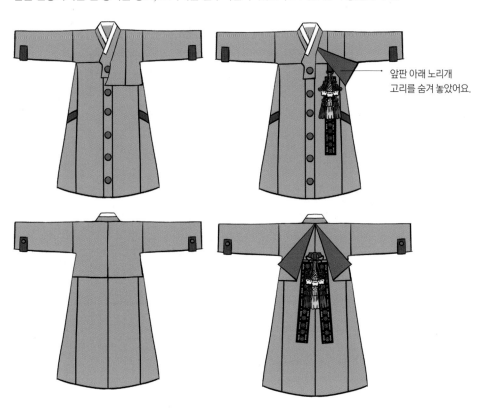

앞판 아래 노리개
고리를 숨겨 놓았어요.

전통 무늬를 넣은 스카프

목에는 조각보 스카프를 둘렀습니다. 조각보, 꽃살(꽃무늬 문살), 단청 무늬를 넣은 스카프
아이디어들이에요.

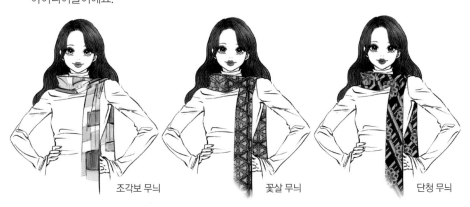

조각보 무늬 꽃살 무늬 단청 무늬

두루마기 코트

두루마기와 코트 디자인 요소의 결합

두루마기 디자인을 응용한 코트 아이디어입니다. 한복 두루마기
위에 코트에서 찾아볼 수 있는 디자인 요소를 더했습니다.

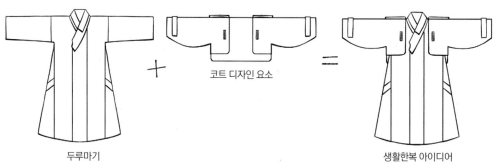

두루마기 코트 디자인 요소 생활한복 아이디어

한글 금장

고름 대신 벨크로(찍찍이)로 여밀
수 있도록 하고, 벨크로에는 한글
금장을 달아 포인트를 주었어요.

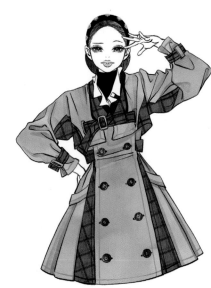

더블 코트

이런 식의 코트 디자인은 어떠
세요? 같은 아이디어를 더블
코트로 변형해 단추 장식을 추
가했어요.

금장 활용

신발에도 전통 문양의 금장을 달았습니다. 옷뿐만 아니라 발끝에
도 디테일을 추가하면 완성도가 더 높아집니다.

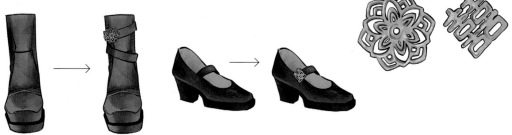

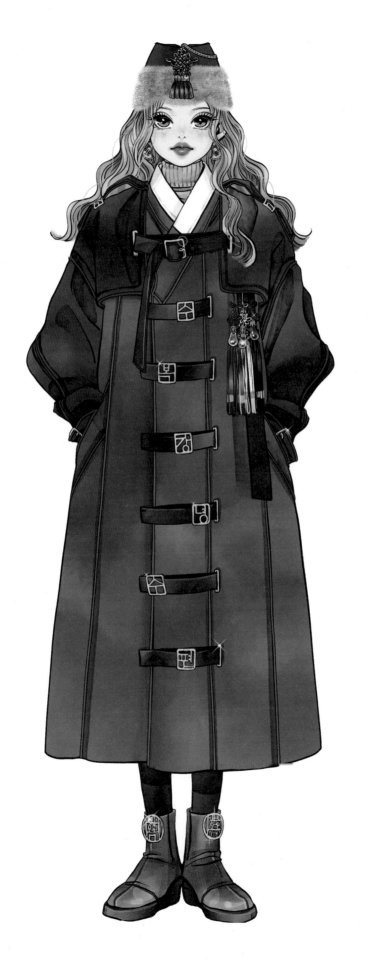

답호 원피스

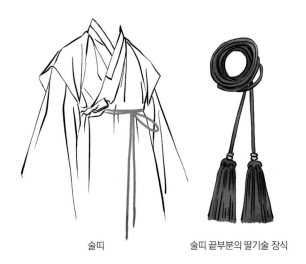

술띠

술띠 끝부분의 딸기술 장식

답호 레이어드 코디

답호에서 영감을 얻은 레이어드 코디입니다.

어깨 라인에는 털을 달고, 자수가 있는 아얌과 함께 코디했습니다.

가방은 복주머니 모양을 모티브로 그렸어요.

부츠에는 선을 그려 넣어 장식적인 효과를 더했습니다.

답호와 술띠

허리에 묶은 끈은 술띠를 응용한 것입니다.

술띠는 남자 한복에 두르는 띠로, 옷을 여미는 기능과 함께 장식적인 효과를 냅니다. 술띠 끝에는 딸기술이나 봉술을 달았어요. 끈은 그림에서 응용하기 쉬운 소재이니 적극적으로 활용해 보세요.

답호 응용

답호를 모티브로 한 또 다른 원피스 아이디어입니다.

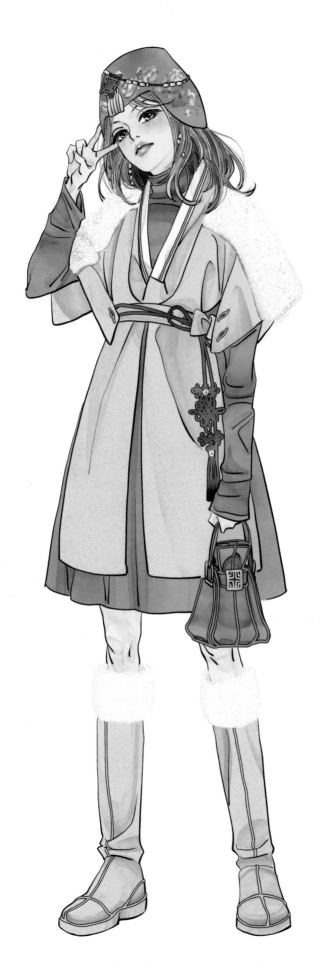

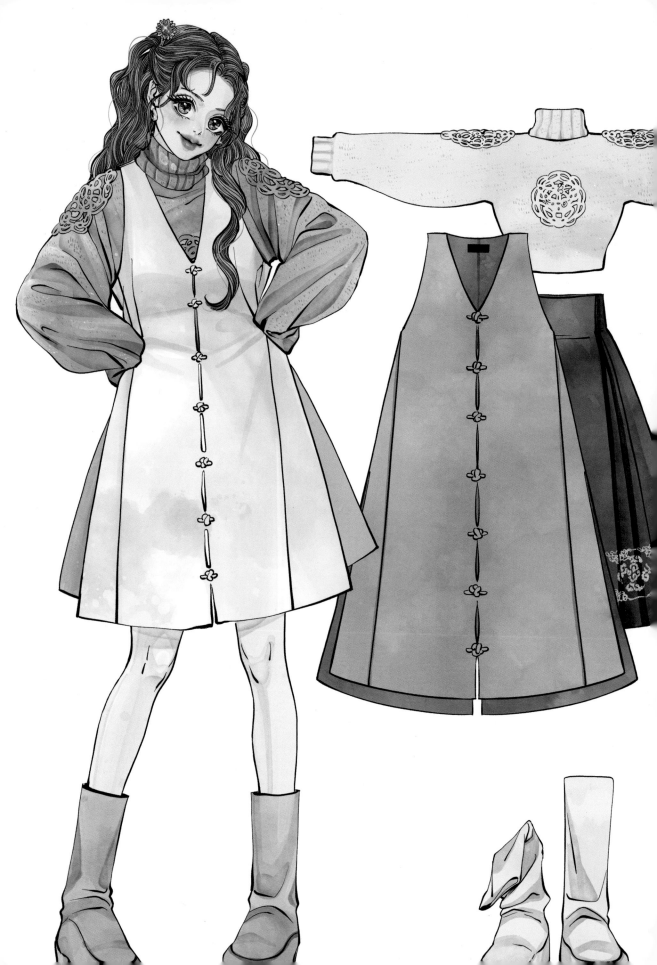

전복 코디1

원조 레이어드룩 아이템

흉배 위치에 장식을 단 니트와 긴 치마 위에 전복을 모티브로 한
원피스를 덧입었습니다.

원래도 전복은 단독으로 입지 않았고, 또 그 형태로 보았을 때 원
조 레이어드룩 아이템이라고 볼 수도 있겠죠.

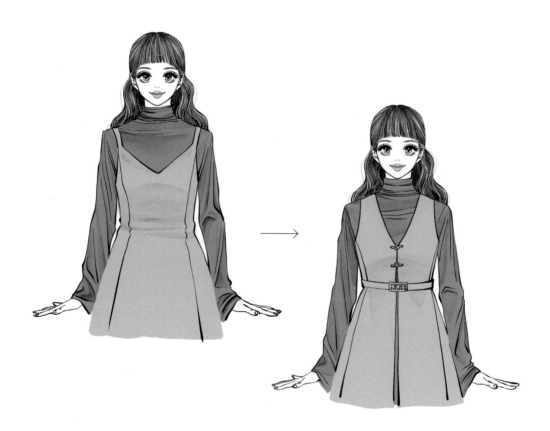

전복이나 다른 포를 응용한 원피스

이처럼 전복이니 다른 포(袍)의 요소를 응용한 원피스로 레이어
드룩을 그린다면, 일반 원피스를 입은 모습보나 더 독특하고 개성
있는 느낌을 연출할 수 있을 거예요.

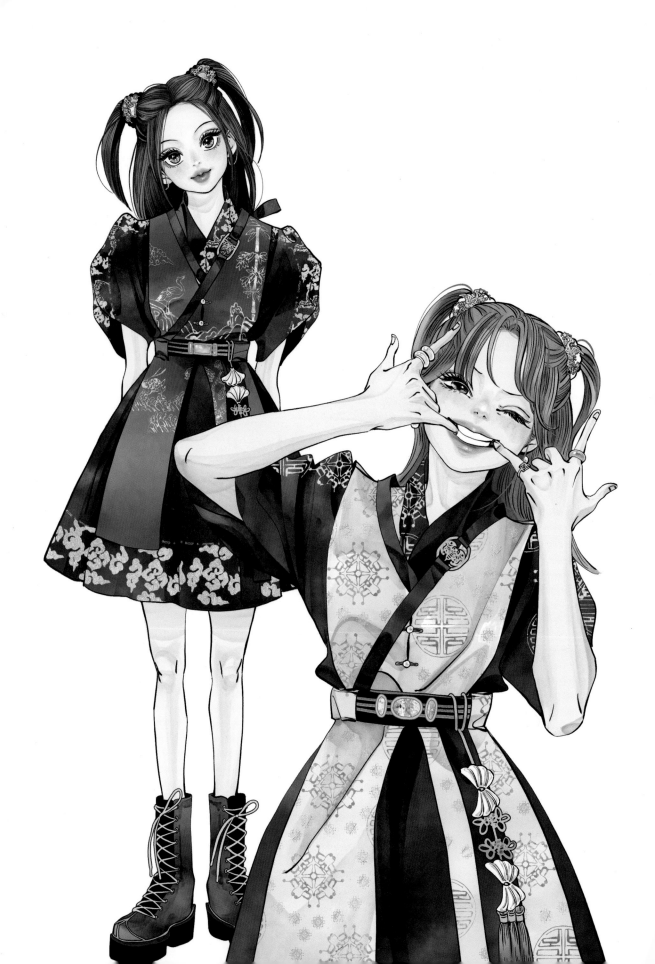

전복 코디2

전복의 옆트임과 뒤트임

전복은 옆트임과 뒤트임이 있는데, 그 점을 포인트로 삼아서 그린 한국풍 레이어드 코디입니다. 허리에는 옥대를 응용한 벨트를 차고 있어요. 앞의 옷에는 '복' 자를 응용한 문양을, 뒤의 옷에는 구름 문양을 그려 넣었습니다. 복(福)과 구름은 길한 의미를 갖고 있어 한복에 많이 쓰이는 문양인데요. 한글 복자와 구름의 형태는 어렵지 않으니 나만의 문양으로 다시 응용해보는 건 어떨까요?

곡선을 살린 드레스로 변형

전복을 모티브로 한 또 다른 아이디어입니다. 전복의 실루엣을 가져다 쓰되 허리통을 좁게 해서 드레스 형태로 만들었어요. 시원한 분위기와 어울리도록 연꽃 그림을 그려 넣었습니다.

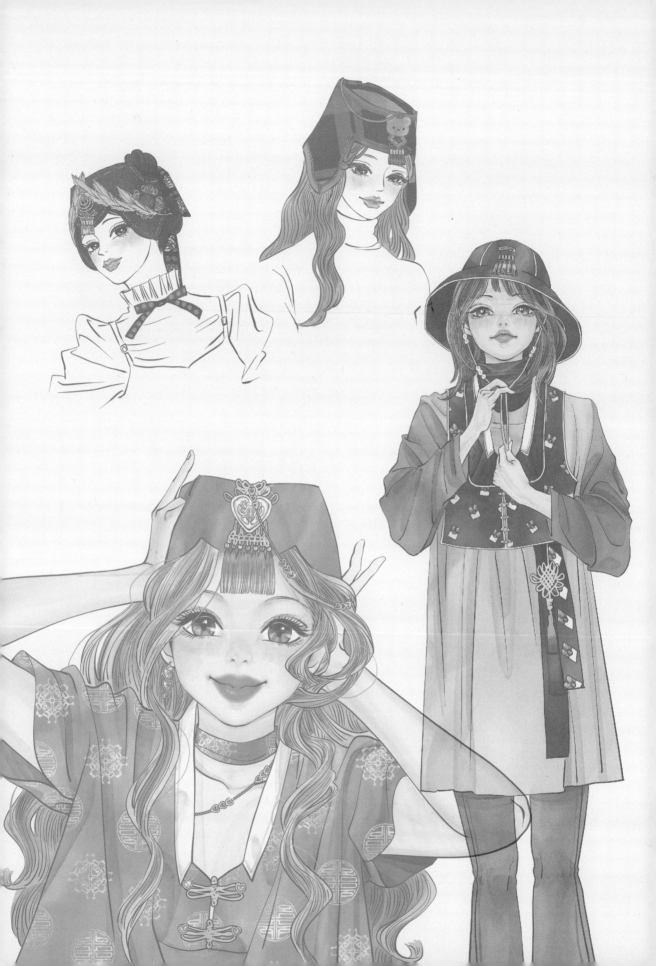

전통 모자 응용
일러스트

05

● 전통 모자 종류

우리 선조들은 신분, 성별, 상황, 계절 등에 따라 다양한 모자를 썼습니다. 개항기에 조선을 방문한 외국인들은 그 모습이 신기했던지 조선을 '모자의 나라'라고도 불렀답니다. 이처럼 모자 쓰는 문화가 발달했었기에 모자는 우리 민족의 개성과 미적 감각을 나타낼 수 있는 소재 중 하나라고 할 수 있습니다.

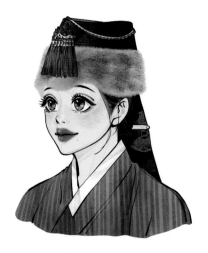

아얌 여성의 방한모로 조선 말에 등장했습니다. 정수리 부분이 뚫려 있고, 귀와 볼은 감싸지 않고 머리만 감쌉니다. 뒤로는 길게 아얌드림을 드리웠습니다. 정수리가 트여 있는 부분 앞뒤로 구슬끈 등 장식끈을 연결하고, 앞뒤 중앙에는 술을 달아 장식했습니다.

참고: 국립중앙박물관 소장 아얌(증 7553)

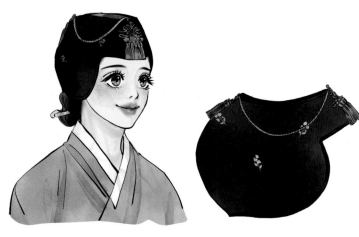

조바위 여성의 방한모로, 조선 말부터 유행했습니다. 정수리 부분이 뚫려 있고, 뺨을 감쌉니다. 여자아이 조바위는 뒤에 댕기를 달기도 합니다.

참고: 국립대구박물관 소장 조바위(증 1224)

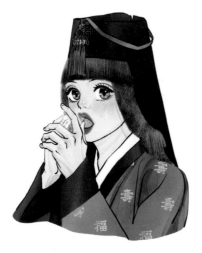
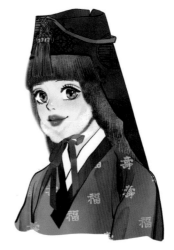

남바위

남바위와 볼끼

참고: 삼척시립박물관 소장 남바위(삼척시립 1653)

남바위 남녀 모두 썼던 방한모이며, 볼끼(턱과 뺨을 감싸 정수리에 묶는 방한용품)를 탈부착할 수 있습니다. 정수리 부분이 뚫려 있고, 귀와 머리를 가리며, 목덜미를 모두 덮을 만큼 모자 뒤의 길이가 길어요.

참고: 용인시박물관 소장 풍차(이관 3)

풍차 남녀의 방한모이며, 남바위에 볼끼를 단 형태입니다. 정수리 부분이 뚫려 있고, 귀와 뺨, 턱을 가릴 수 있습니다.

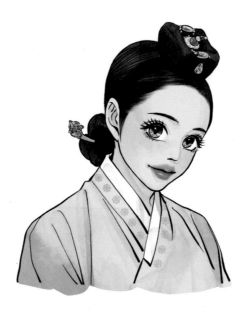

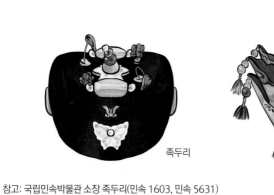

족두리

참고: 국립민속박물관 소장 족두리(민속 1603, 민속 5631)

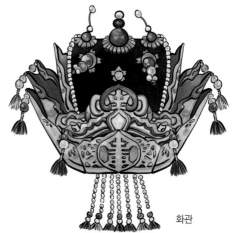

화관

참고: 서울대학교박물관 소장 화관(민 249)

족두리&화관

여성의 장식용 모자이자 관모(冠帽)입니다. 영조 때의 가체금지령 이후 부녀자의 예관(禮冠)으로 널리 쓰였습니다.

흑립(갓) 조선시대 성인 남성들이 쓰던 대표적인 모자로, 정확한 명칭은 흑립입니다. 갓끈으로 장식하기도 했습니다.

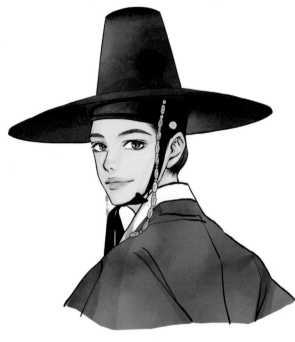

옥로립 갓 꼭대기에 옥으로 만든 해오라기 장식이 있는 것은 옥로립이라고 하는데요, 갓 중에서도 최상품에 속합니다.

전립(벙거지) 무관이 착용하던 모자입니다. 품계가 높은 무관의 전립은 고급 소재로 만들고 장식도 달았습니다. 직급이 낮은 무관이 썼던 품질이 낮은 전립은 '벙거지'라 불렸습니다.

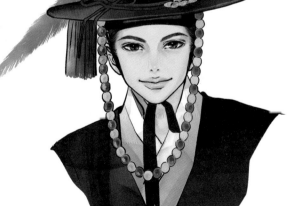

[참고 문헌]
· 이미석, 공은하, 한국 전통쓰개와 복식공예, 이담북스, 2020
· 한국민속대백과사전 https://folkency.nfm.go.kr

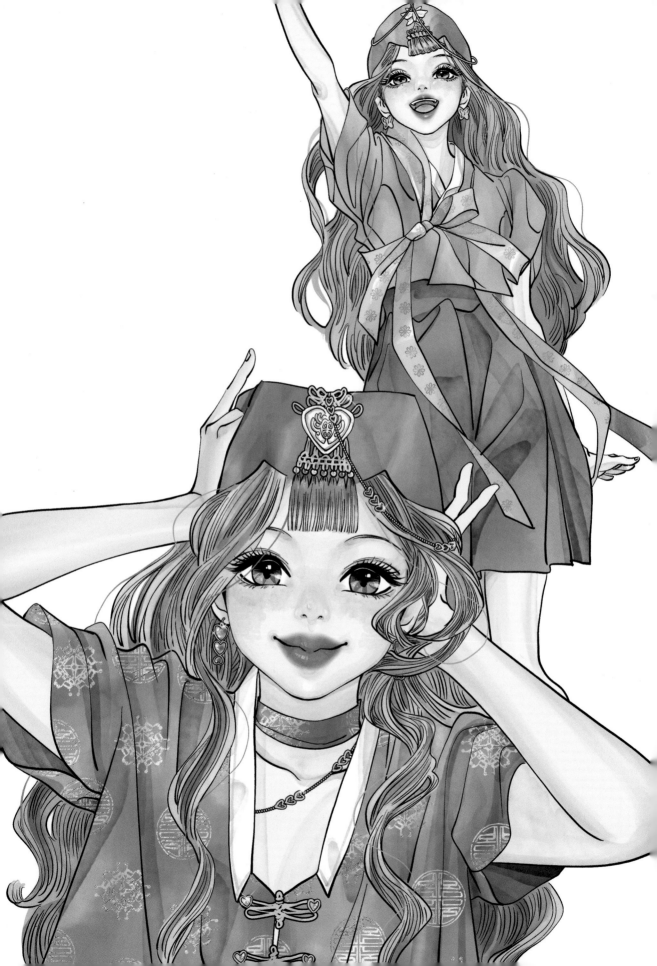

아얌_생활한복

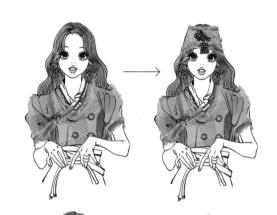

의상 콘셉트를 살리는 포인트

한복 요소를 믹스한 자켓에 아얌을 코디했습니다. 이전 일러스트에서도 아얌을 응용한 머리 장식을 많이 보셨지요? 아얌의 기본 형태를 응용해 머리 장식으로 활용해 보세요. 아얌을 씌우면 의상 콘셉트가 한눈에 들어오고, 그림의 완성도도 높아 보입니다.

어떤가요? 아얌을 쓰지 않은 쪽보다 쓴 쪽의 의상이 더 눈에 들어오지 않나요?

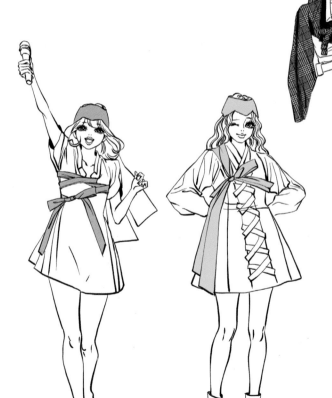

옷고름 변형 리본

뒤쪽 모델의 코디는 옷고름을 리본으로 변형한 저고리 아이디어입니다. 옷고름은 리본으로 활용하기 좋습니다. 고름을 어떻게 두르고, 또 어떤 모양으로 매듭지을시 상상해 보세요

아얌_만화 캐릭터

아얌을 쓴 마법소녀들

아얌을 쓰고 있는 마법소녀들입니다. 아얌의 알록달록한 색 조합과 장식적인 요소들이 왕관 느낌을 내는 것 같지 않나요? 한복을 입는 마법소녀들이 등장한다면 아얌을 쓰고 있으면 좋겠어요.

요술봉도 전통 소재로

소녀들이 들고 있는 각각의 요술봉은 나비문, 박쥐문, 벌문을 모티브로 했습니다. 옷뿐만 아니라 아얌과 요술봉 등의 소품에도 전통 소재를 응용하는 재미가 있어서 그리기 자체가 신나는 작업이었습니다. 여러분도 어떤 소재로 환상적인 요술봉을 만들어낼지 상상의 나래를 펴 보세요.

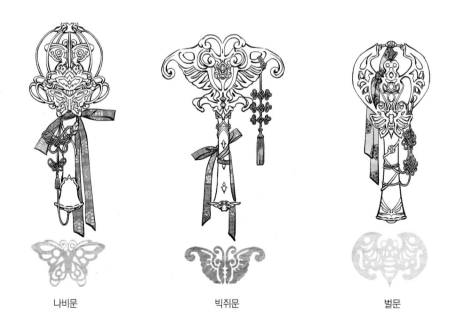

나비문 빅쥐문 벌문

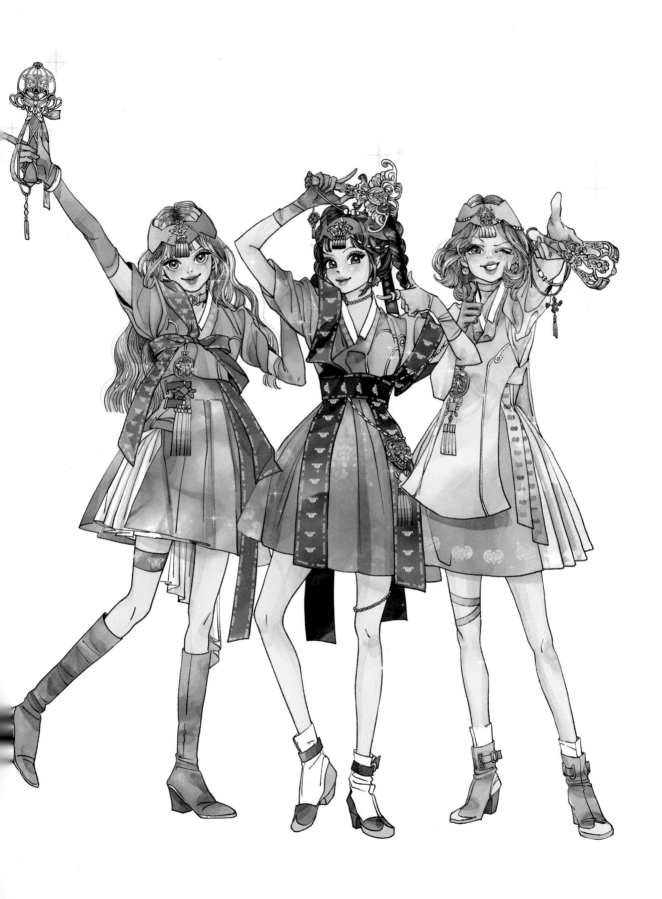

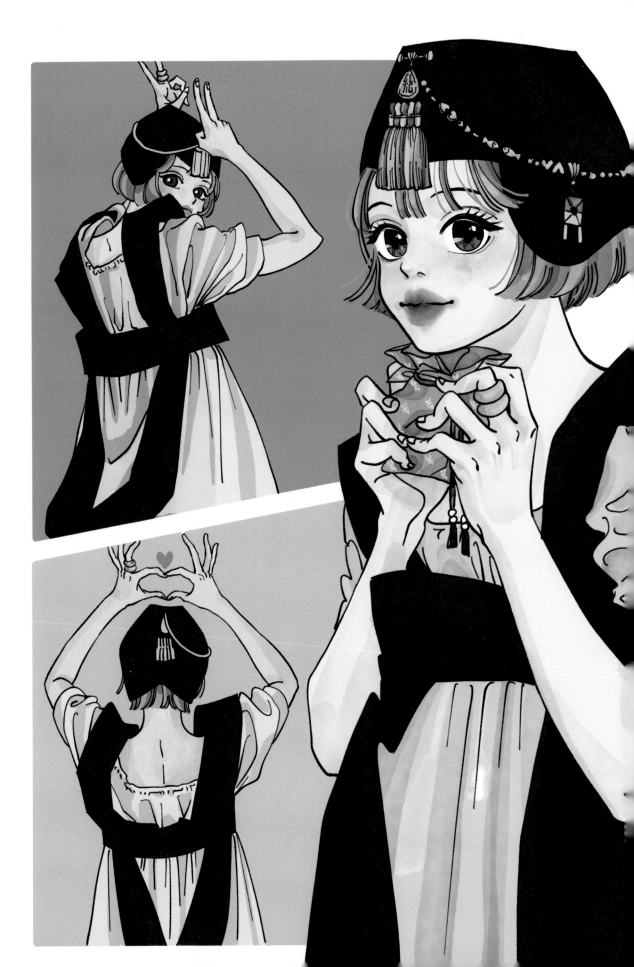

조바위 코디

조바위와 현대 아이템의 조화

원피스에 조바위를 썼습니다. 귀를 감싸며 부드럽게 떨어지는 조바위의 실루엣을 응용해서
캐릭터를 완성해 보세요. 조바위 장식을 요즘 아이템과 조화시키는 것도 재미있을 것 같지
않나요?

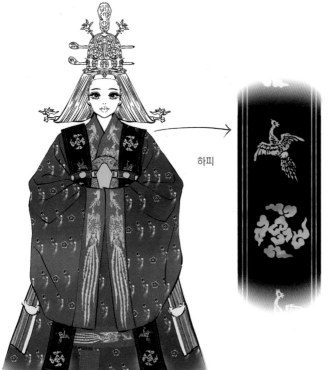

하피

하피를 모티브로 한 장식 띠

모델이 원피스 위에 두르고 있는 띠
는 하피를 모티브로 한 것이에요. 하
피는 왕후가 적의(翟衣)를 입을 때
어깨의 앞뒤로 늘어뜨리던 띠를 뜻
합니다.

하피도 일러스트에 응용하기 좋은
소재입니다.

남바위 코디

남바위와 카디건의 매치

볼끼와 남바위를 현대 복식에 매치한 그림입니다. 귀마개를 그리게 된다면, 볼끼로 표현해 보는 것은 어떨까요?

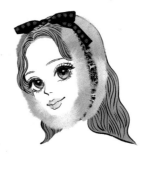

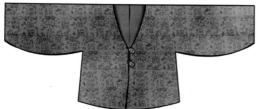

카디건은 마고자를 모티브로 그렸습니다. 마고자는 저고리 위에 입는 덧옷으로, 깃과 고름이 없는 형태입니다. 재킷과 믹스해 보기 좋겠죠?

카디건 안에는 동정을 연상시키는 띠를 목에 둘렀습니다. 한복의 요소를 더 그려 넣고 싶어 추가해 보았는데 귀엽네요

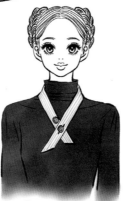

일상복에 매치한 풍차

남바위와 풍차는 특징이 뚜렷한 모자라서 일상복에 매치해도 한국적인 멋이 잘 드러납니다. 한국적인 분위기를 표현하는 데 있어 치트키라고 할 수 있지요.

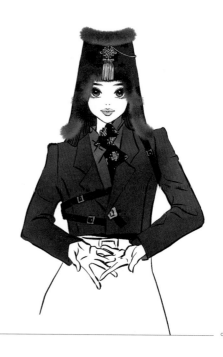

화관 코디

화관과 족두리를 티아라처럼 활용

생활한복에 화관을 착용한 모습입니다. 티아라를 대체할 수 있는
좋은 소재 같지 않나요? 화관이나 족두리의 기본 실루엣을 떠올
린 다음, 다양한 보석과 액세서리로 왕관처럼 꾸며 보세요.

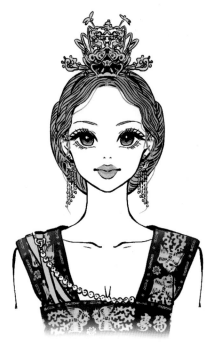

화관

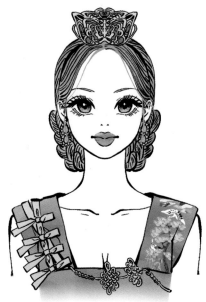

족두리

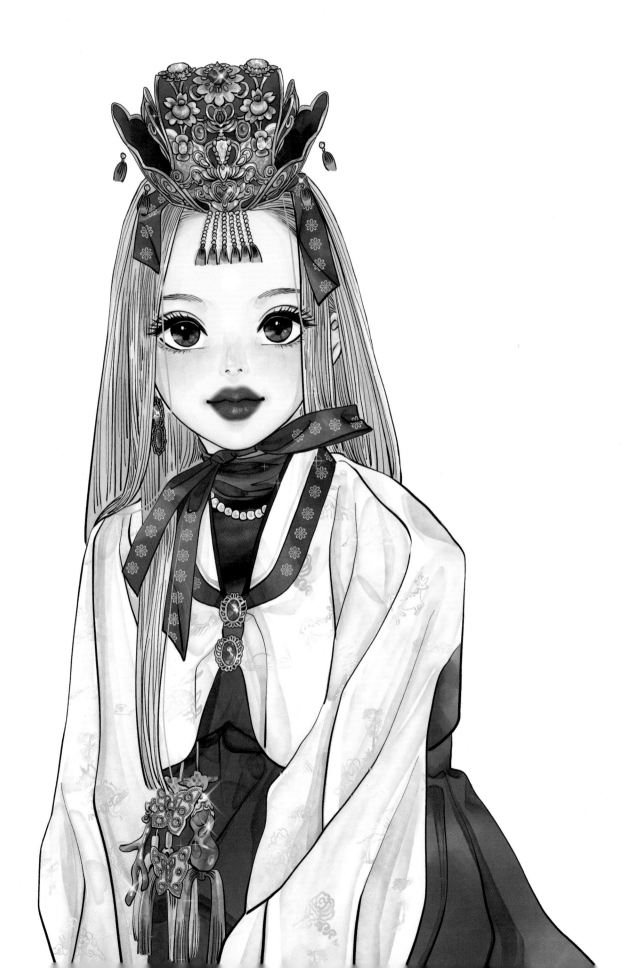

갓 모자

챙 넓은 모자에 한국적 장식

갓의 넓은 챙을 모티브로 한 한국적인 모자입니다. 첫 번째 모자에는 단청을 모티브로 한 장식이 들어갔어요. 두 번째 모자는 옥로립을 모티브로 하고 새 문양 리본도 둘렀습니다. 세 번째 모자는 갓과 전립을 모티브로 하여 깃과 큰 구슬 장식을 달았어요.

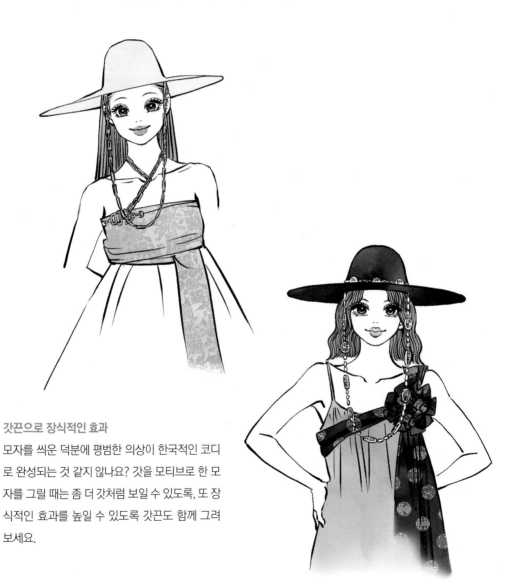

갓끈으로 장식적인 효과

모자를 씌운 덕분에 평범한 의상이 한국적인 코디로 완성되는 것 같지 않나요? 갓을 모티브로 한 모자를 그릴 때는 좀 더 갓처럼 보일 수 있도록, 또 장식적인 효과를 높일 수 있도록 갓끈도 함께 그려 보세요.

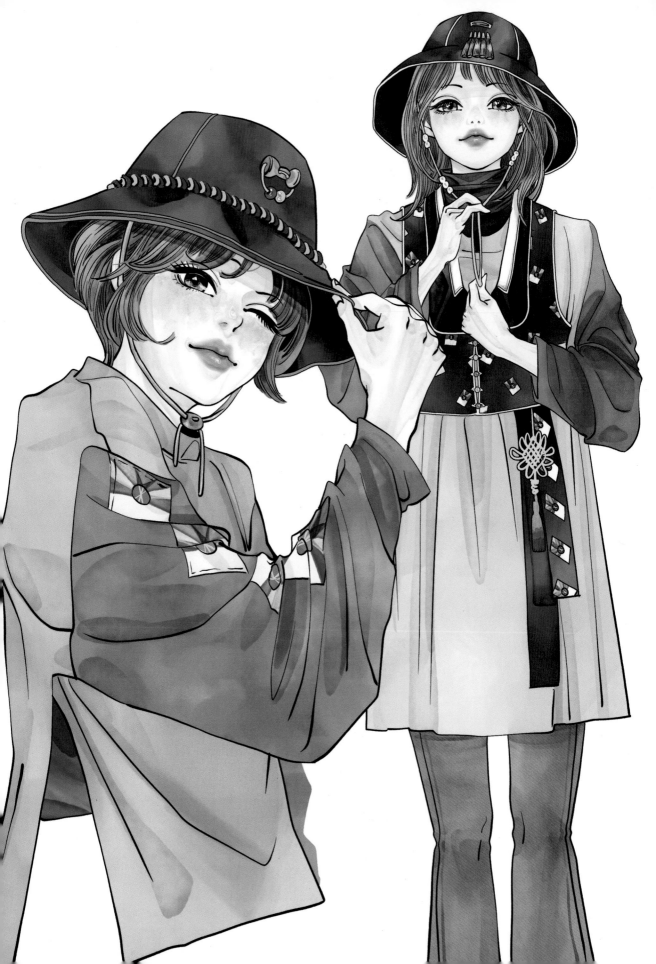

전립 코디

전립 모티브 코디

전립에서 영감을 얻은 코디 아이디어입니다. 모자는 벙거지 실루엣에 장식 술, 갓끈을 연상시키는 소재들을 조합했어요.

전립을 모티브로 그린 모자인 만큼, 옷도 사또 복장을 염두에 두고 그려 보았답니다. 사극을 많이 보신 분이라면 사극 속 사또의 차림새를 떠올려 보세요. 빨강+노랑+검정의 익숙한 색 조합이 떠오르시나요?

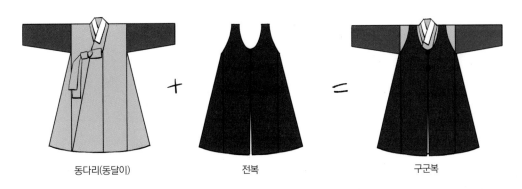

동다리(동달이)　　　　　　전복　　　　　　구군복

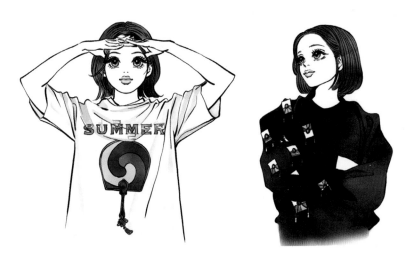

전통 소재를 활용한 티셔츠

옷에는 전통 연 패치로 포인트를 주었는데요. 연은 형태가 귀엽기도 하고, 오방색을 넣어 채색하면 한국적인 느낌을 물씬 풍기기 때문에 그림에 종종 활용하는 소재입니다.

전통 소재를 활용하여 위와 같은 티셔츠도 그려 볼 수 있겠습니다.

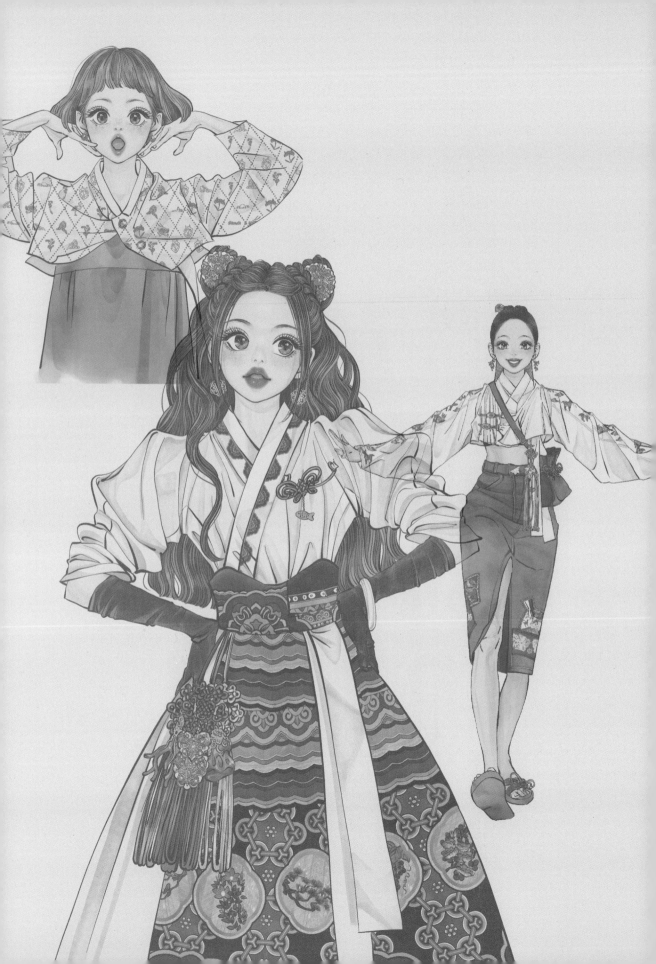

전통 문양 응용
일러스트

06

한복 및 전통 소재에는 길(吉)한 의미를 가진 식물, 동물, 문자, 기하문 등의 문양이 많이 사용되었습니다. 한복에서 찾아볼 수 있는 문양 외에도 한국의 멋이 느껴지는 문양들을 찾아 일러스트에 응용해 보세요. 콘셉트에 어울리는 문양을 적재적소에 활용하면 더 멋진 그림이 완성되겠지요.

● **식물문, 동물문, 문자문, 기하문**

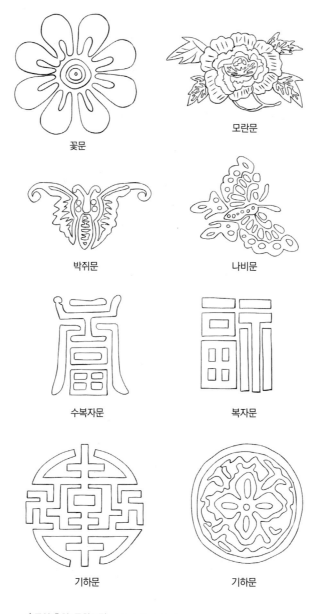

꽃문

모란문

박쥐문

나비문

수복자문

복자문

기하문

기하문

*문양 출처: 문화포털 www.culture.go.kr

● 십장생문

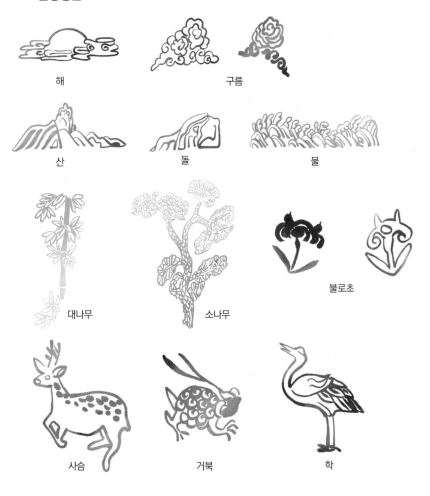

해

구름

산

돌

물

대나무

소나무

불로초

사슴

거북

학

● 기타 응용 문양

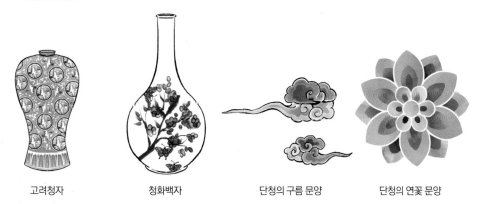

고려청자

청화백자

단청의 구름 문양

단청의 연꽃 문양

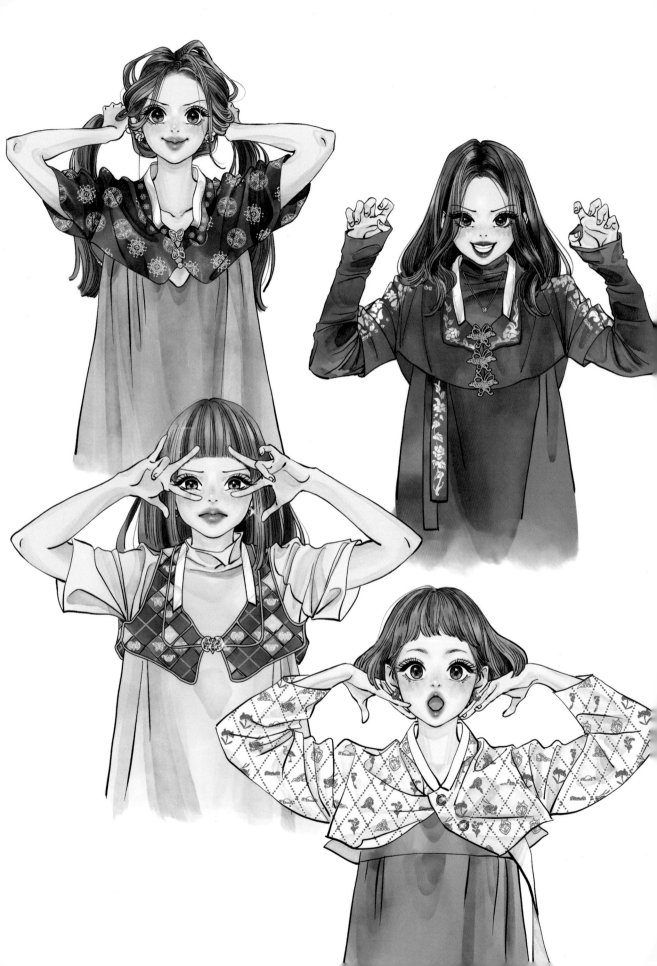

전통 문양 저고리와 조끼

문양을 넣은 저고리와 조끼
문양을 넣어 다양하게 그려본
생활한복 아이디어입니다. 기
하문, 꽃문, 벌과 나비문, 십장
생문을 그려 넣었어요.

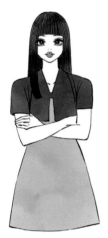 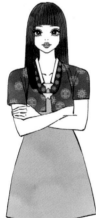 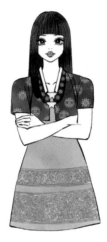

문양을 더해 화려하게
원피스에 짧은 상의를 덧입은 형태를 먼저
그린 다음, 거기에 깃과 전통 문양을 추가한
디자인이에요. 평범한 의상에 한두 가지 포
인트만 넣어도 한국적인 코디가 완성되는
것 같지 않나요? 특히 금박은 한복 느낌을
내기 좋으니 상의뿐 아니라 하의에도 그려
넣어 보세요. 치마에 금박을 두르면 스란치
마 느낌이 난답니다.

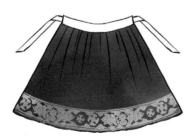

스란치마

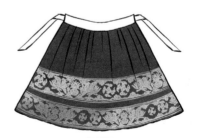

내란치마

왕실의 품계 높은 여인이 입었던 예복 치마 중 스란치마가 있습니다. 스란이 치
맛단에 금박을 박아 선을 두른 것을 뜻하므로, 스란치마는 이름 그대로 스란을
단 치마입니다. 스란 단이 두 개일 때는 대란치마라고 합니다.

청자 투피스

고려청자의 학 문양

고려청자의 학 문양을 저고리에 그려 넣었습니다. 머리 장식(첩지)과 스카프, 노리개, 버선에
도 학 문양을 활용하여 의상 콘셉트가 조화될 수 있도록 했어요.

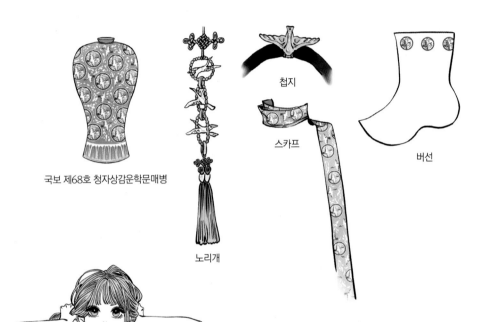

국보 제68호 청자상감운학문매병

첩지

스카프

버선

노리개

문화재 그림 응용

저는 그림에 활용할 전통 소재를 찾기 위해 문화
재 서칭을 자주 하는 편인데요. 문화재를 그림에
응용해 보는 재미도 크답니다. 맘에 드는 문화재
가 있다면 그림 속에 문양으로 녹여 보는 것은 어
떨까요?

경산 소월리 유적
얼굴 문양 토기
(투각인면문옹형토기)

경주 얼굴무늬수막새

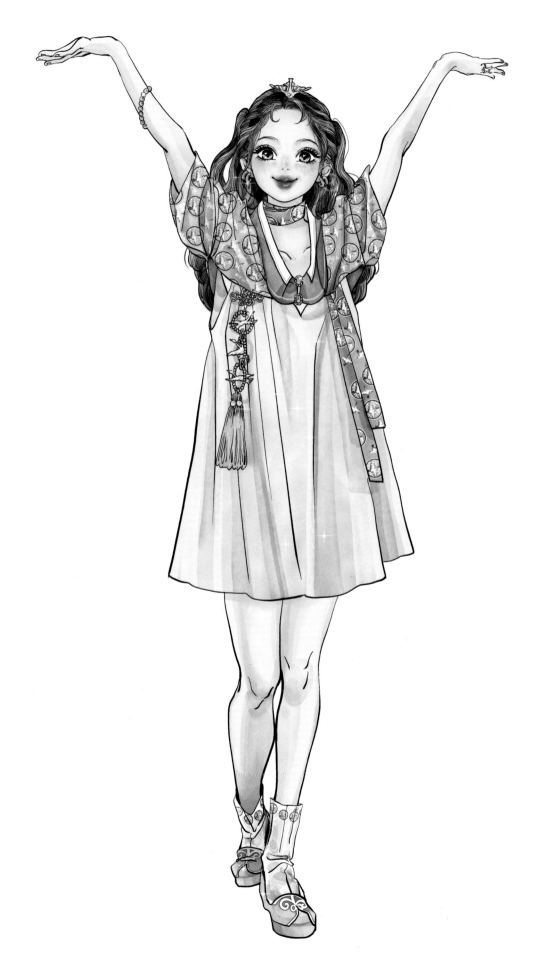

청화백자 투피스

조선 청화백자의 그림

이번에는 조선 청화백자의 그림을 참고해서 저고리에 표현해 보았습니다.

또한 쌍가락지를 모티브로 한 귀고리, 박쥐 모양 단추 등을 그려 넣어 코디가 밋밋해 보이지 않도록 했습니다. 한복에 착용하는 장신구를 추가함으로써 의상 콘셉트가 더욱 또렷해 보이길 바랐어요.

조선 청화백자

쌍가락지를 응용한
귀고리와 팔찌

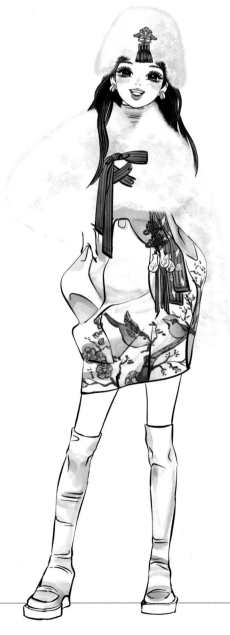

비녀를 응용한
머리핀

박쥐 모양 단추

겨울 버전으로 변형

같은 소재로 겨울 코디를 그려 본 적이 있어요. 아이디어가 잘 떠오르지 않을 때 한 가지 소재를 가지고 계절별 코디를 그려 보는 것도 하나의 팁이라면 팁이겠습니다.

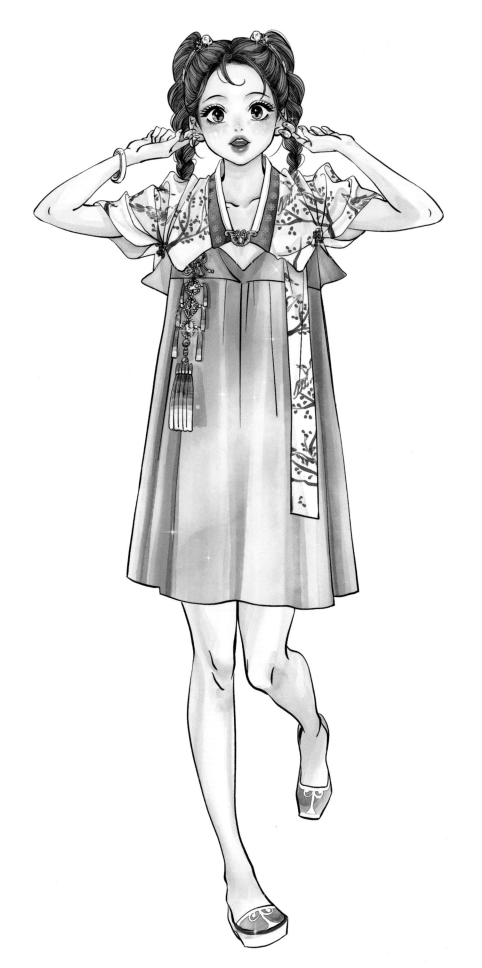

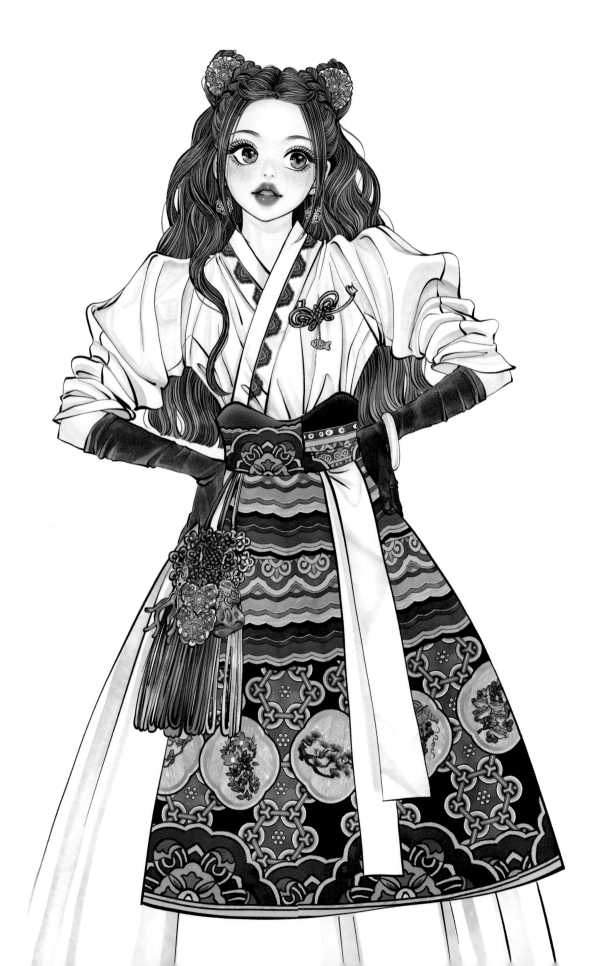

단청 드레스

화려하고 고급스러운 분위기 연출

여행 중 들른 사찰에서 본 단청을 드레스에 그려 넣었습니다. 선명한 단청 색이 더 잘 드러나도록 배경을 짙게 색칠하고, 흰 드레스 위에 코디했어요. 화려하고 고급스러운 분위기를 연출하는 데 단청만큼 좋은 소재가 있을까 싶습니다.

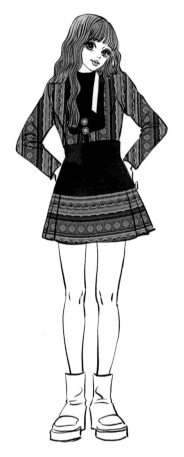

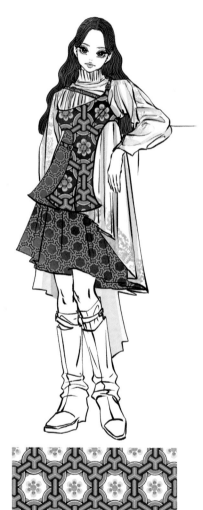

단청 디자인 아이디어 1

실루엣만 보았을 때는 정말 평범한 투피스죠. 그렇지만 단청 무늬가 들어감으로써 개성이 느껴지는 룩이 되었어요.

단청 디자인 아이디어 2

여러 겹의 원피스를 레이어드한 의상에 부분적으로 단청 무늬를 입혔습니다. 복잡하게 생긴 의상이라면 강렬한 문양을 활용해 보세요. 의상의 섹션을 구분하는 동시에 포인트를 더하는 좋은 방법입니다.

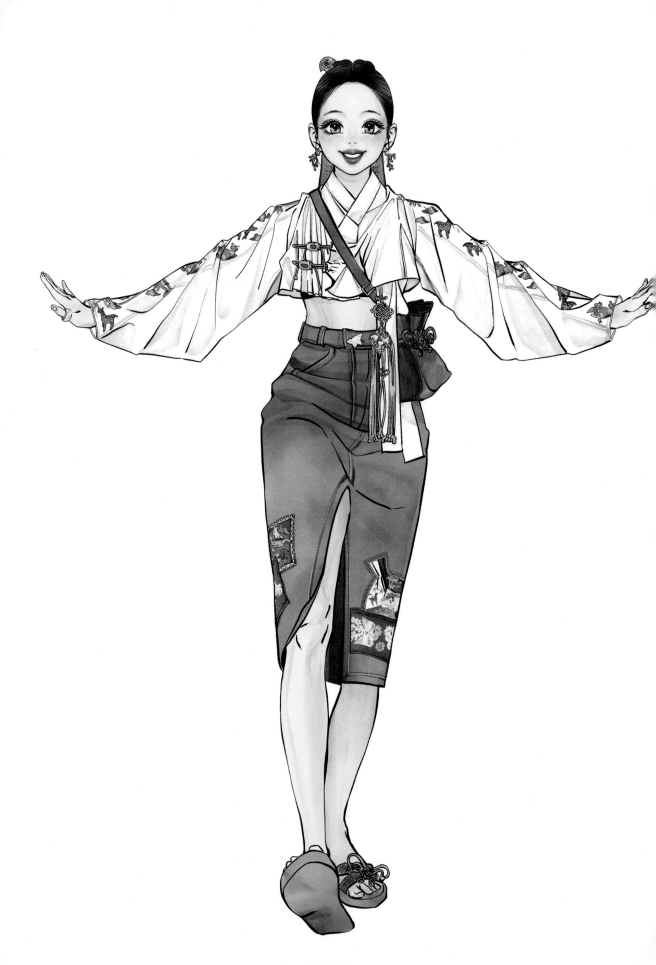

자수 저고리 셔츠

문양을 알록달록한 자수로

저고리 셔츠에 구름, 학, 사슴 등 길한 의미를 갖고 있는 문양을 알록달록한 자수로 그려 넣었어요. 문양을 그려 넣을 때 이렇게 자수로 표현해 보면 또 다른 개성이 느껴집니다.

한국적인 소재 찾아보기

이외에도 의상 곳곳에 한국적인 소재를 많이 그려 넣었는데, 다 알아보셨을까요?

저는 SNS에 그림을 업로드할 때 일부러 설명을 적지 않는 편이에요. 그림 속 작은 포인트를 발견한 분이 그것을 댓글로 언급하시는 걸 즐긴답니다. 그림에서 아래의 소재들을 얼마나 발견하셨을지 궁금합니다.

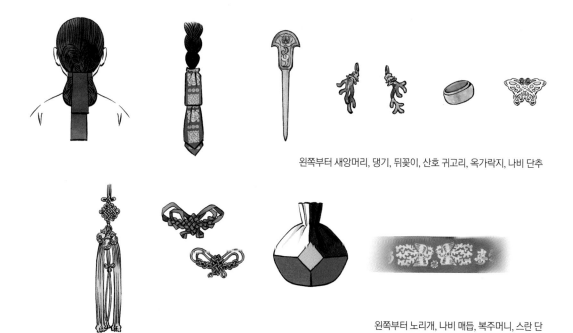

왼쪽부터 새앙머리, 댕기, 뒤꽂이, 산호 귀고리, 옥가락지, 나비 단추

왼쪽부터 노리개, 나비 매듭, 복주머니, 스란 단

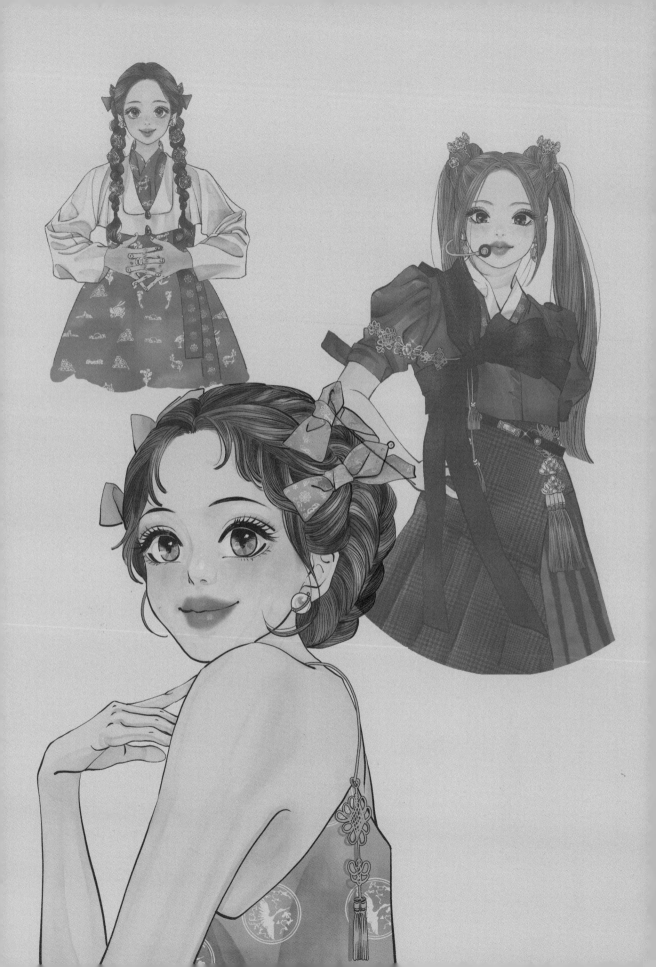

장신구 응용
일러스트

07

● 장신구 종류

저는 장신구 문화재를 찾아볼 때마다 선조들의 섬세한 세공 기법과 뛰어난 미적 감각에 감탄하곤 하는데요. 일러스트 속 액세서리에도 한복의 장신구를 녹여내 보세요. 보는 재미가 있는 그림이 완성될 거예요.

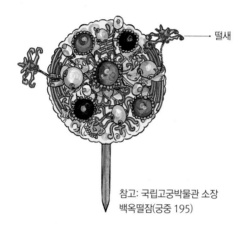

참고: 국립고궁박물관 소장
백옥떨잠(궁중 195)

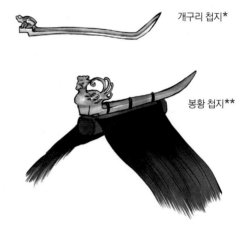

개구리 첩지*

봉황 첩지**

떨잠 상류층 여성들의 머리 장식으로, 일반 서민들은 사용할 수 없었습니다. 움직일 때마다 떨새와 떨새에 달려 있는 장식이 흔들립니다.

첩지 족두리나 화관을 고정하기 위한 용도의 머리 장식으로, 지위에 따라 모양과 재료를 달리했습니다.
*참고: 국립민속박물관 소장 첩지(민속 22141)
** 참고: 국립고궁박물관 소장 봉황 첩지(궁중 278)

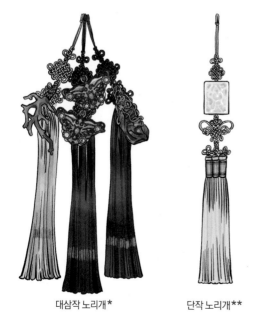

대삼작 노리개* 단작 노리개**

노리개 노리개는 저고리의 고름이나 치마 허리에 달았습니다. 장식과 모양이 다양하며 한복에 맵시를 더해주었습니다. 전통 매듭의 아름다움도 함께 살펴볼 수 있지요. 제가 그림에 꼭 그려 넣는 장신구입니다.
*참고: 국립민속박물관 소장 대삼작(민속 1028)
** 참고: 국립민속박물관 소장 노리개(민속 71563)

비녀 & 뒤꽂이 비녀로 쪽머리를 고정하고, 뒤꽂이를 덧꽂아 멋을 냈습니다.

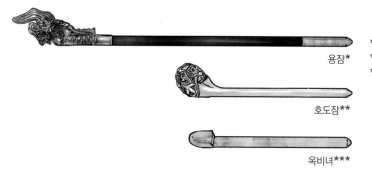

용잠*

호도잠**

옥비녀***

*참고: 국립중앙박물관 소장 용잠(구 9384)
** 참고: 국립민속박물관 소장 비녀(민속 78813)
*** 참고: 국립민속박물관 소장 옥비녀(민속 33880)

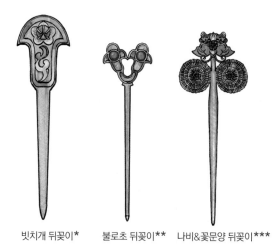

빗치개 뒤꽂이* 불로초 뒤꽂이** 나비&꽃문양 뒤꽂이***

* 참고: 국립민속박물관 소장 뒤꽂이(민속 70267)
** 참고: 국립민속박물관 소장 뒤꽂이(민속 1572)
*** 참고: 국립민속박물관 소장 뒤꽂이(민속 22116)

댕기 길게 땋은 머리의 끝에 드리는 끈으로, 머리
카락을 묶고 장식하기 위한 목적으로 쓰였습니다.

문양 출처: 문화포털 www.culture.go.kr

떨잠 코디

떨잠과 뒤꽂이를 응용한 머리 장식

떨잠과 뒤꽂이를 생활한복과 함께 착용한 모습입니다. 떨잠은 특히 화려하기 때문에 머리에
포인트를 줄 때 활용하기 좋습니다.

비녀와 뒤꽂이를 응용한 머리 장식

비녀와 뒤꽂이도 원래의 용도대로 묶은 머리에 활용하기 좋은 소재입니다. 꼭 뒤에만 꽂지 않
고 넣고 싶은 자리에 자유롭게 그려 넣어 머리핀처럼 응용해 보세요.

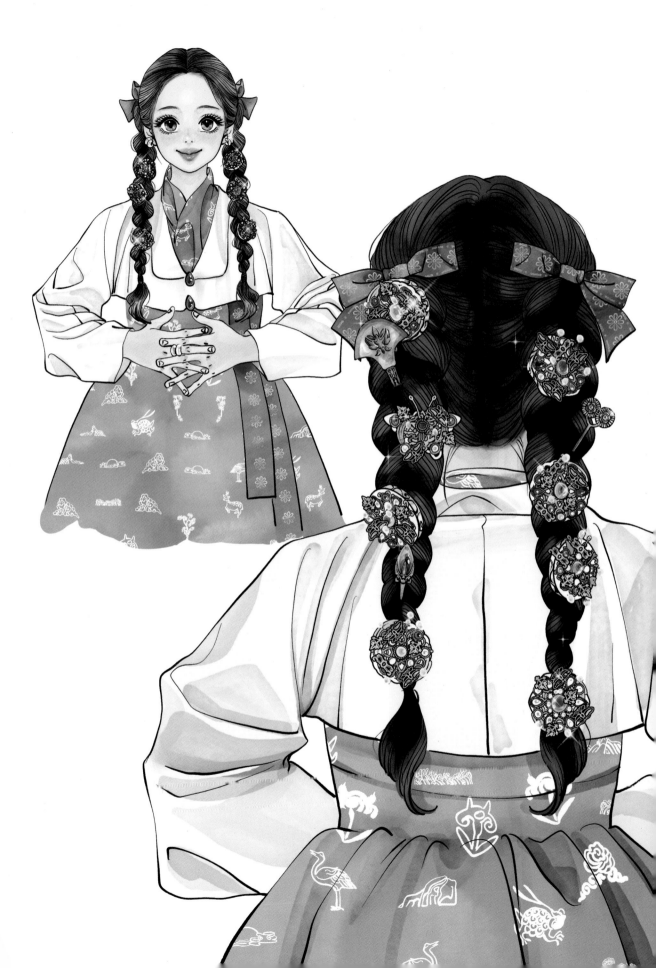

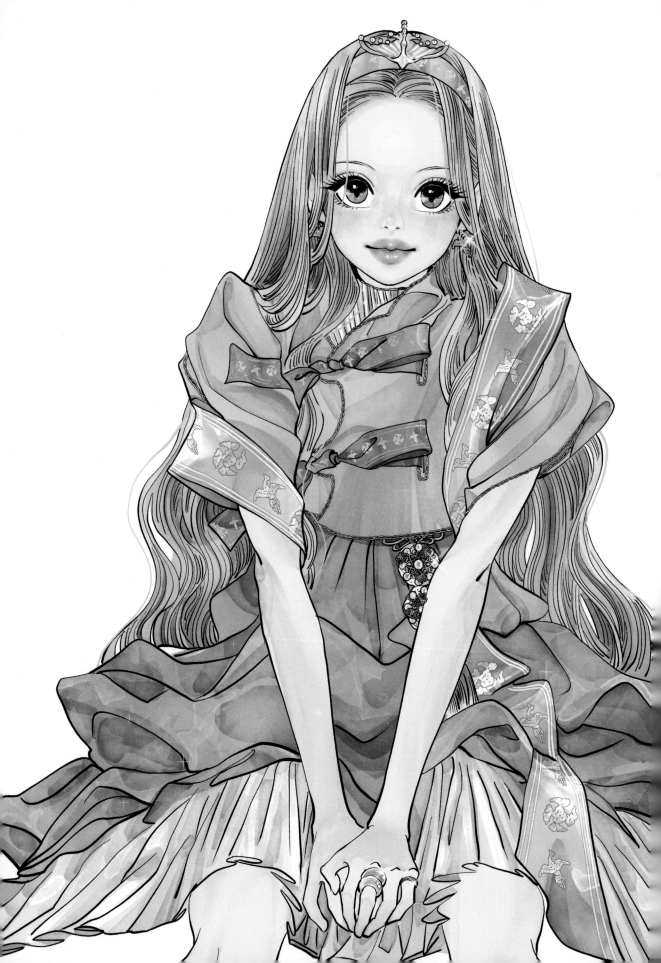

첩지 코디

봉황 첩지

첩지의 형태를 염두에 두고, 봉황 첩지를 머리띠로 활용했습니다.
다른 소재들을 조합해 응용할 수 있겠지요.

봉황과 댕기를 결합한 머리띠

떨잠과 꽃문으로 장식한 머리띠

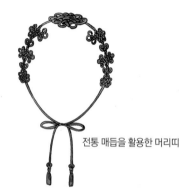

전통 매듭을 활용한 머리띠

귀고리도 봉황으로 통일

머리띠를 포인트로 그렸기 때문에 눈에 잘
띄진 않지만 귀고리도 머리 장식과 통일해
봉황 모양으로 그려 넣었어요. 노리개 장식
에는 떨잠을 그려 넣었고요.

봉황 모양 귀고리

떨잠을 응용한 노리개

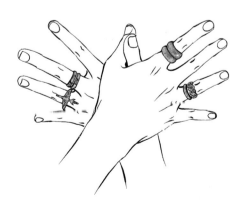

손이 잘 보이는 포즈였다면 반지도 이런 식
으로 그려 넣었을 것 같습니다.

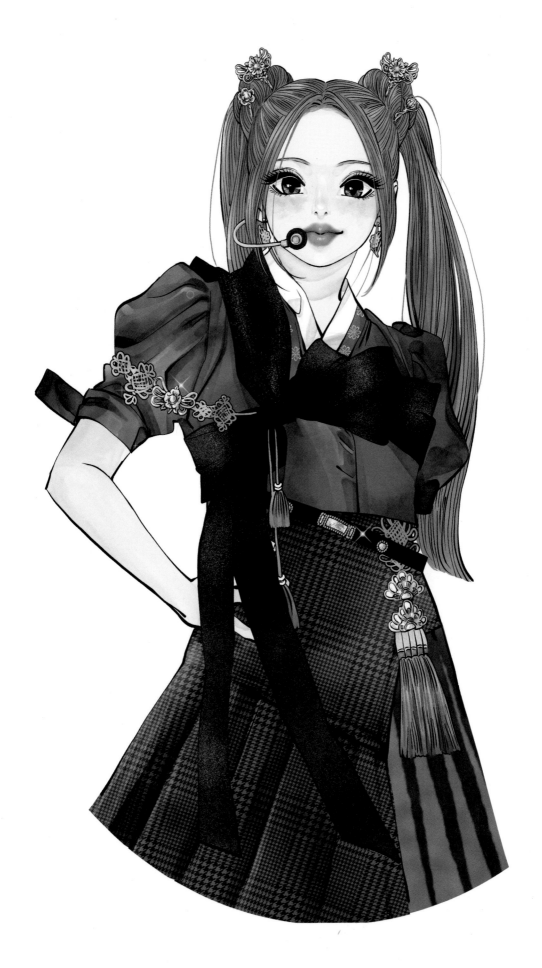

뒤꽂이 코디

머리 앞쪽에 뒤꽂이

양갈래로 묶은 머리 앞쪽에 뒤꽂이를 꽂아 장식했습니다. 앞에 꽂았으니 앞꽂이라고 불러야 할까요? 고름도 전통 매듭과 함께 장식해 화려한 느낌을 더했어요. 이렇게 장신구들을 전통 형태 그대로 사용하지 않고, 그림 콘셉트에 맞게 재해석해 그려 보세요. 예상치 못한 좋은 아이디어가 나올 수 있어요.

반면 명확한 콘셉트를 잡고, 거기에 맞춰 장신구를 나만의 스타일로 그려 넣는 재미도 있겠지요?

딸기 모양 장신구

청포도 모양 상신구

댕기 리본

전통 리본 댕기

댕기는 우리나라 전통 리본이라고 보아도 무방하겠지요? 전통 방식으로는 이렇게 묶습니다. 그림에 리본이 들어간다면 댕기로 응용해 보세요.

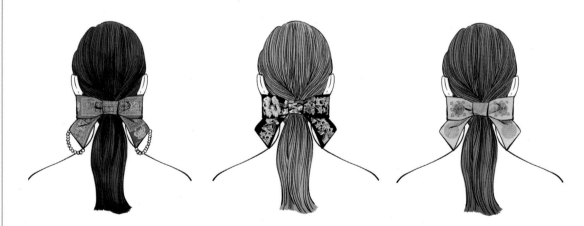

댕기에 따라 달라 보이는 헤어스타일

똑같은 헤어스타일에 다른 디자인의 댕기를 그려 보았어요. 같은 스타일이어도 매치한 댕기에 따라 느낌이 다 다른 게 재미있습니다.

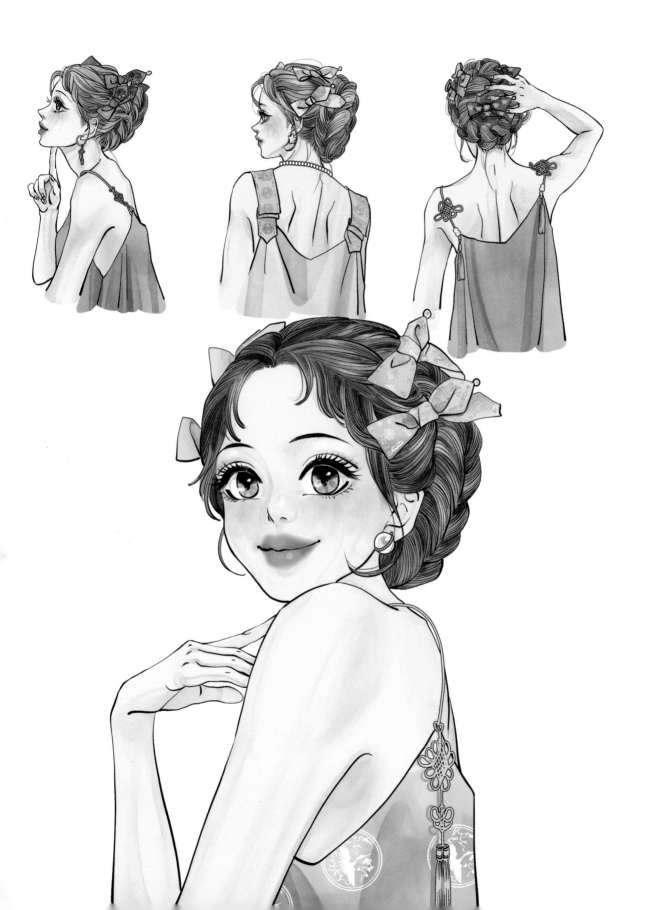

기타 전통 소재 응용
일러스트

08

이 장에서는 앞에서 미처 다루지 못했으나 제가 일러스트에 자주 활용하는 전통 소재들을 소개해 보려고 합니다. 전통 소재라 하면 범위를 정하기 어려울 만큼 무궁무진하겠지요. 한복 자체도 전통 소재에 속하니까요.

● **민화와 문화재를 패턴으로**

제가 자주 사용하는 소재는 민화와 문화재입니다. 모두에게 익숙하지만 평소에는 생각할 기회가 없는 것들이다 보니 민화와 문화재를 그림으로 풀어내면 의외성과 함께 더 재미있는 소재가 되는 듯합니다.

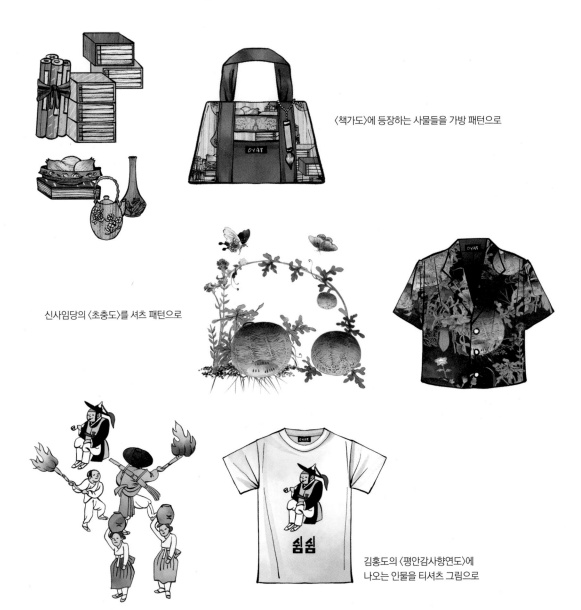

〈책가도〉에 등장하는 사물들을 가방 패턴으로

신사임당의 〈초충도〉를 셔츠 패턴으로

김홍도의 〈평안감사향연도〉에
나오는 인물을 티셔츠 그림으로

● 일상의 전통 요소도 훌륭한 그림 재료

한옥에서 찾은 창살 무늬, 전통 과자 '옥춘'에서 찾은 색 조합 같이 일상에서 접할 수 있는 소재들도 그림의 재료가 될 수 있습니다. 소재도 다양한데 그 소재를 풀어내는 방법도 사람마다 다를 테니, 얼마나 많은 아이디어가 탄생할지 설레는 일입니다.

이 장에 실은 일러스트들은, 우리나라 사람이라면 누구나 접해 보았을 전통 소재들을 활용해 그린 것입니다. 새로운 아이디어를 떠올리는 데에만 몰두해 답답했던 경험이 있다면, 이번에는 새로운 것보다 익숙한 것들을 떠올리는 데 집중해 보세요.

경주 기림사 대적광전 꽃살문

꽃살문 패턴 원피스

옥춘

옥춘의 색 조합을 응용한 원피스

책가도 맨투맨

책가도 6폭 병풍*

책가도를 맨투맨에 담아 보았습니다. 책가도는 책, 벼루, 먹, 붓, 붓꽂이, 두루마리꽂이 등의 문방구류를 기본으로 꽃병, 주전자, 시계처럼 방 안에서 쓰는 물건들을 조합해 그린 그림입니다.

*사진 출처: e뮤지엄 http://www.emuseum.go.kr/

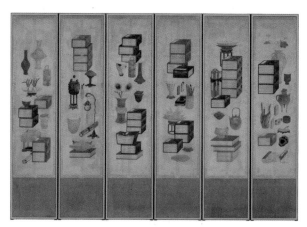

책가도 6폭 병풍(국립민속박물관 소장, 민속454381)

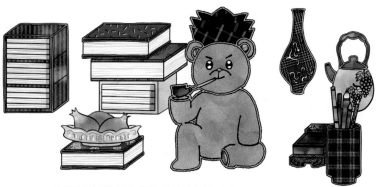

각 사물마다 다른 원단 패치를 입혀 입체감을 살렸어요.

곰돌이 캐릭터를 포인트로

여러 가지 사물이 조화를 이루고 있는 그림인 만큼, 각 사물마다 다른 원단 패치를 입혀 알록달록하면서 입체적인 느낌을 내고 싶었어요. 포인트가 될 곰돌이 캐릭터도 그려 넣었습니다.

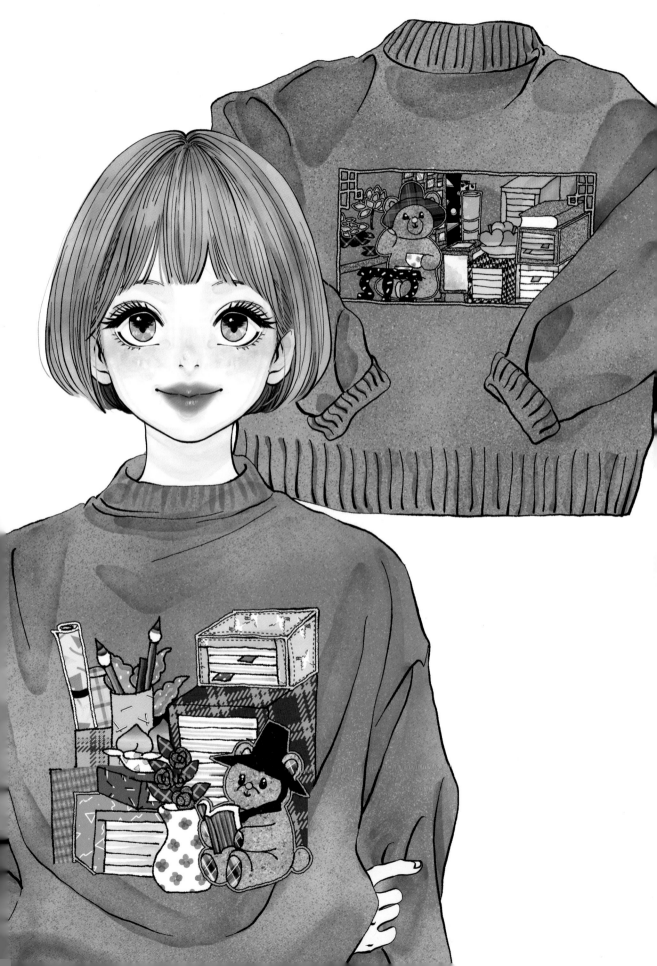

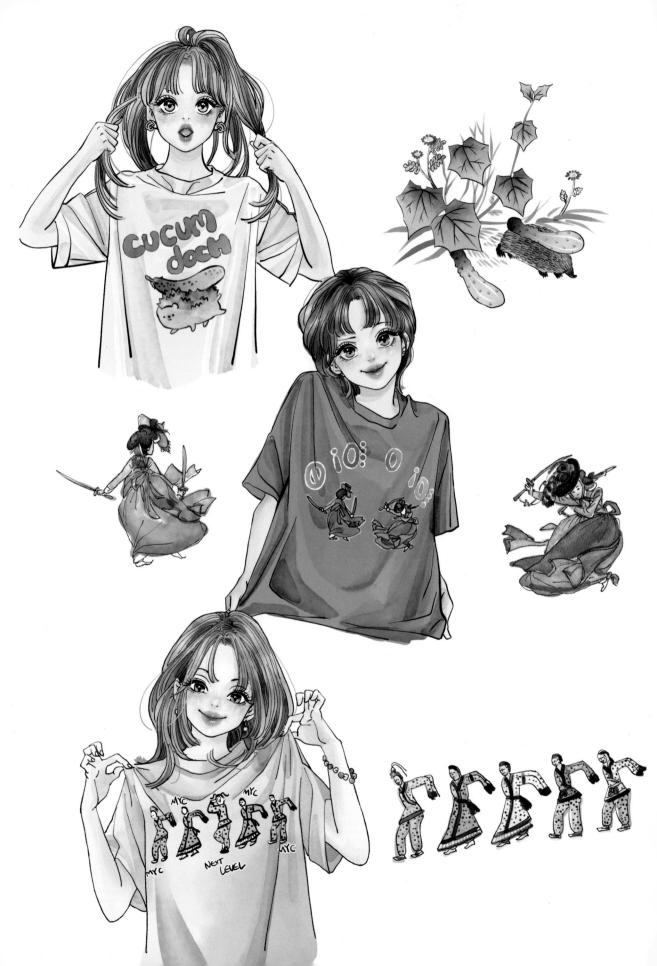

민화 티셔츠

민화 속 고슴도치와 오이

민화 '자위부과도'(오이를 짊어진 고슴도치 그림)에서 따온 장면이에요. 오이를 등에 얹은 고슴도치가 정말 귀엽지 않나요? 이 귀여운 장면을 캐릭터화해서 티셔츠에 그려 넣었습니다. 오이(cucumber)의 cucum과 고슴도치의 도치(doch)를 조합해서 cucumdoch라는 단어를 만들었어요.

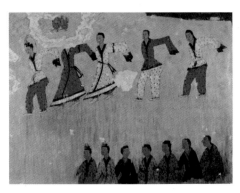

고구려 무용총*

이 다섯 인물들 익숙하시죠? 고구려 무용총 벽화에 등장하는 인물들인데요. 몸짓이 귀엽게 느껴져 그림에 꼭 한번 응용해 보고 싶었답니다. 한때 유행했던 각이 살아 있는 댄스 포즈와 무용총 벽화의 인물을 함께 그려 넣었습니다.

무용총 벽화 '정기활 필 무용총 무용도'(국립중앙박물관 소장, 신수 14517)

^사신 출저: e뮤지엄 http://www.emuseum.go.kr/

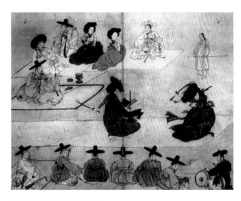

신윤복의 쌍검대무*

쌍검대무의 주인공인 기녀들을 티셔츠에 그려 넣었습니다. 검무를 추는 기녀의 모습과 어우러질 수 있도록 그 위에 굿거리 장단(덩 기덕 쿵 더러러 쿵 기덕 쿵 더러러러)의 장구보(장구를 칠 때 보는 악보)를 그려 넣었어요.

신윤복, 쌍검대무(국립중앙박물관 소장, 건판 34282)

^W사진 출서: e뮤시엄 http://www.emuseum.go.kr/

풍물놀이 티셔츠

역동적인 춤선, 또렷한 컬러

풍물놀이 모습을 담은 티셔츠입니다. 상모 끝의 역동적인 띠 모양을 불규칙한 무늬로 풀어냈습니다. 이런 아이디어는 어떨까요?

'리듬(rhythm)티셔츠'는 승무 출 때 흩날리는 긴 소매에서 아이디어를 떠올렸습니다. 승무와 리듬이라는 단어가 잘 어울리지 않나요? '각시탈 맨투맨'은 각시탈의 또렷한 컬러 조합을 옷에 적용해 보고 싶어 디자인해 보았습니다.

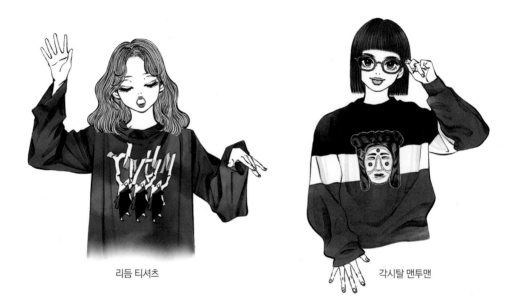

리듬 티셔츠 각시탈 맨투맨

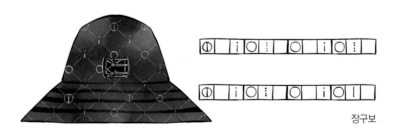

장구보

장구보 기호로 패턴 완성

모자에도 장구보 기호를 그려 넣었는데, 혹시 발견하셨을까요? 처음엔 민무늬 모자로 그림을 완성했는데, 허전한 느낌이 들어 마지막에 쓱쓱 그려 넣었답니다. 즉흥적으로 그려 넣었는데 그림 콘셉트와 잘 어울리는 것 같아 만족스럽네요.

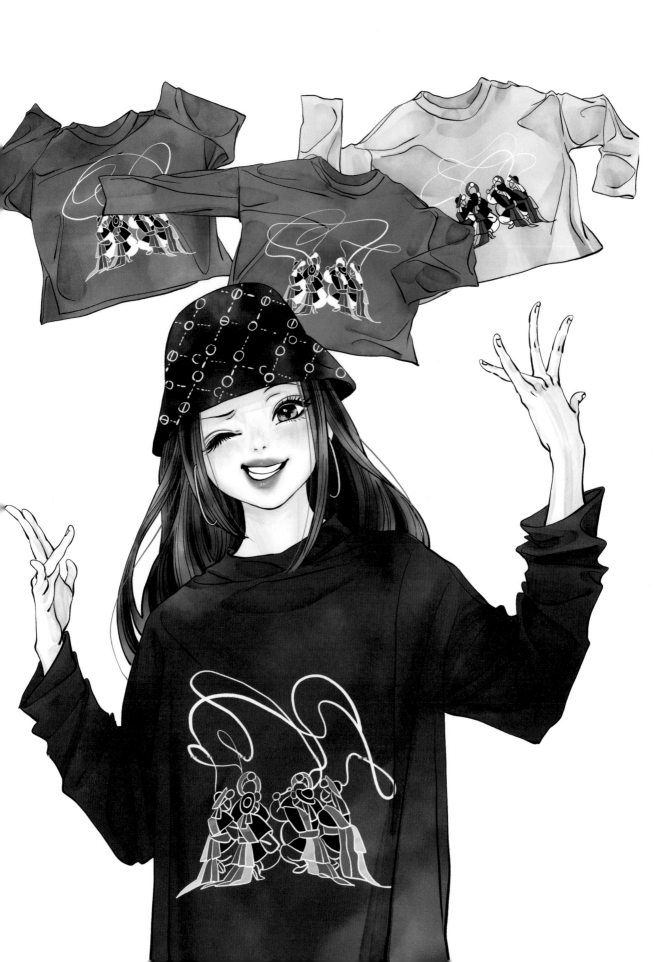

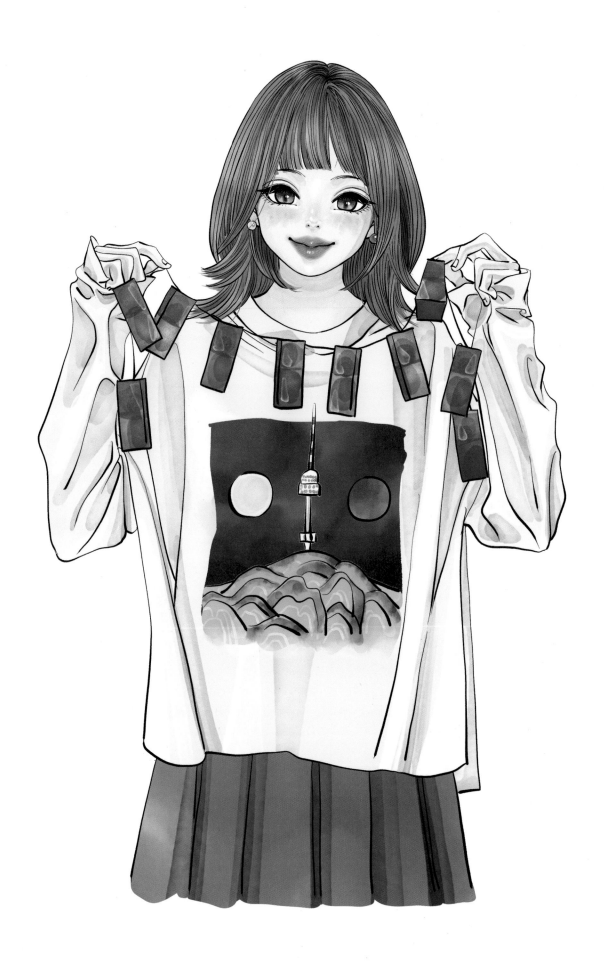

믹스매치

일월오봉도*와 남산타워

일월오봉도와 남산타워를 믹스해 보았습니다. 생활한복 디자인을 떠올리는 일 자체가 전통과 현대를 믹스하는 일이라고 생각하는데요. 의상의 실루엣과 디테일 등을 믹스하는 것 말고, 이러한 소재 믹스도 참 재미있습니다. 일월오봉도와 남산타워의 조화가 자연스럽지 않나요? 손에 들고 있는 것은 청사초롱 갈런드입니다.

*사진 출처: e뮤지엄 http://www.emuseum.go.kr/

일월오봉도(국립중앙박물관 소장, 경복1)

석촌호수와 향원정

또 다른 아이디어로, 봄밤의 연회를 떠올리며 석촌호수와 경복궁의 향원정을 섞어 그려 보았어요. 손에 든 갈런드는 유리등으로 꾸몄습니다.

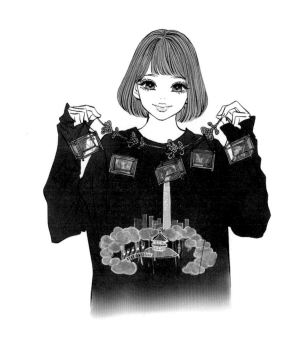

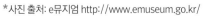

방아 찧는 토끼 갈런드

〈방아 찧는 토끼〉(삼척시립박물관 소장)를 참고해 그린 그림이에요. 당장 생각나는 전통 소재를 갈런드에 하나씩 달기만 해도 멋진 작품이 나올 것 같습니다. 소재를 나열만 하면 되는 아이템이기에 정말 많은 아이디어를 적용해 볼 수 있어요.

신발 액세서리

민화 모티브 신발 액세서리

민화를 활용한 신발 액세서리 아이디어입니다. 그림에서 모델은 의상에 맞춰 일월오봉도 콘셉트의 신발 액세서리를 착용하고 있어요. 오른쪽 신발 그림은 왼쪽부터 초충도, 책가도 콘셉트의 액세서리를 달고 있습니다.

의상에서 그러했듯이 신발에도 콘셉트와 어울리는 액세서리들을 그려 넣으면 일러스트의 완성도를 높일 수 있어요.

신발뿐만 아니라 버선, 키링, 팔찌 등도 민화를 모티브로 디자인해 추가하면 좀 더 풍성하고 화려한 느낌을 줄 수 있어요.

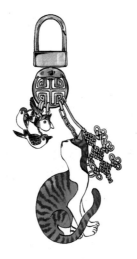

민화 속 고양이와 참새를 단 키링

모란도를 그려 넣은 시스루 버선

초충도 팔찌

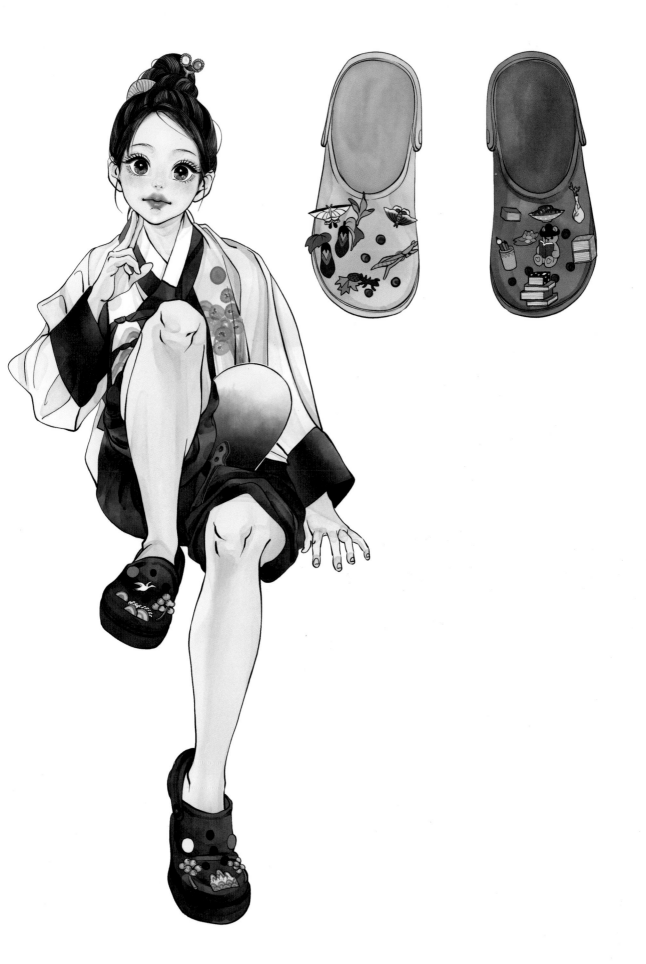

한과 색감 생활한복

한과에서 소재 얻기

옥춘과 약과에서 영감을 얻어 그린 일러스트입니다.

혹시 좋아하는 한과가 있으신가요?

한과는 맛도 있지만 보기에도 예뻐서 아이디어를 얻기 좋은 소재
입니다.

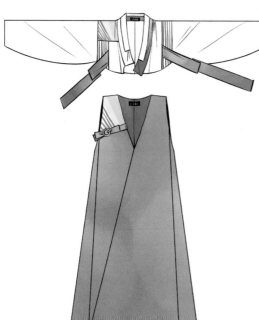

옥춘의 알록달록한 색 조합을 응용한 저고리와 원피스

약과의 색감을 사용한 저고리와 원피스

꽃살문 원피스와 돌림고름 재킷

꽃살문 패턴 원피스

원피스에 꽃살문 패턴을 그려 넣었습니다.
비슷한 형태로, 단청 패턴을 넣은 원피스는
또 어떨까요?

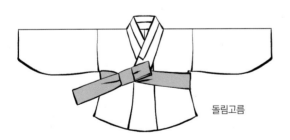

돌림고름

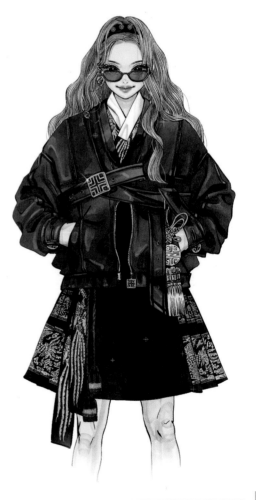

돌림고름을 응용한 재킷

원피스 위에 입은 재킷은 돌림고름을 응용했습니다. 돌림
고름은 겉에 다는 띠를 길게 하여 몸통을 둘러 묶는 고름
이에요. 옆의 일러스트는 돌림 고름을 활용한 재킷을 오
버핏으로 바꿔 그려본 거예요.

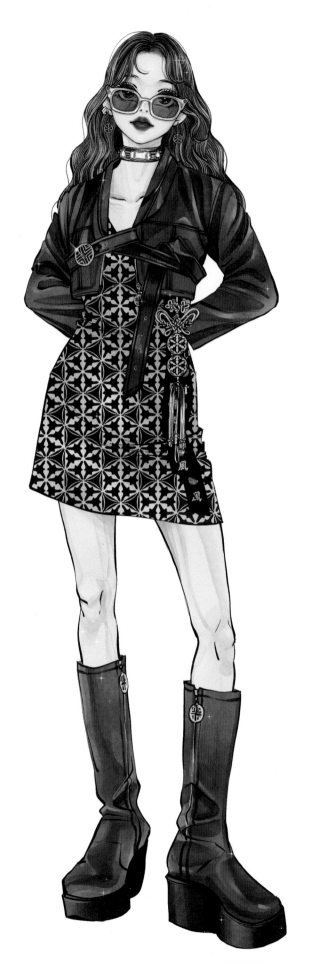

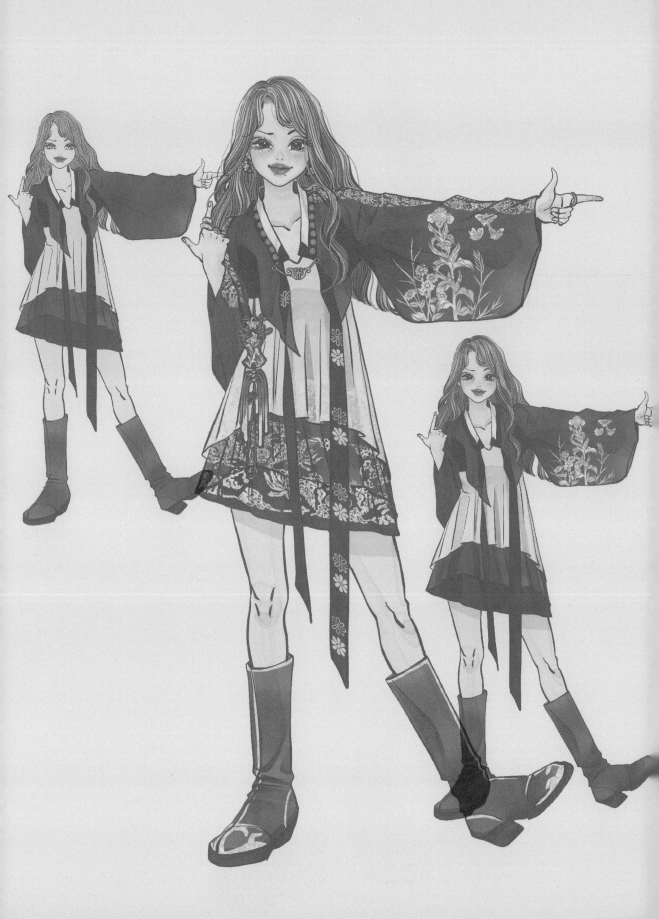

생활한복 캐릭터
따라 그리기

09

그림 도구 준비

궁금해하실 것 같아 먼저 말씀드리면, 저는 아이패드에서 '클립 스튜디오'라는 프로그램으로 작업하고 있어요. 자주 쓰는 브러시는 클립 스튜디오의 기본 브러시인 '리얼 G펜', '습식 수채'입니다.

이 책에 수록된 그림을 그릴 때 꼭 저와 같은 툴을 써야 하는 건 아닙니다. 저도 그림 그리면서 특별한 기능을 사용하는 건 아니니까요. 본인에게 편한 도구로 그리는 것을 추천합니다. 손그림으로도 함께 할 수 있으니, 계획에 없던 장비와 프로그램을 구입하지 않아도 괜찮습니다.

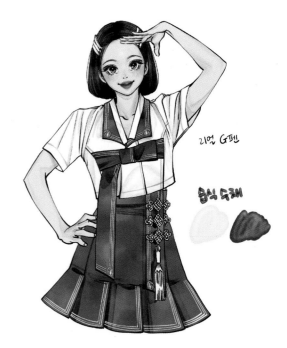

리얼 G펜, 수채 브러시로 그린 그림

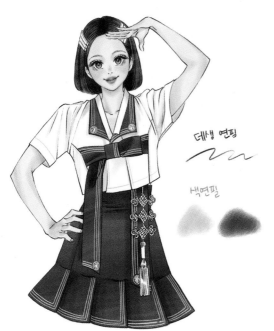

연필과 색연필 브러시로 그린 그림

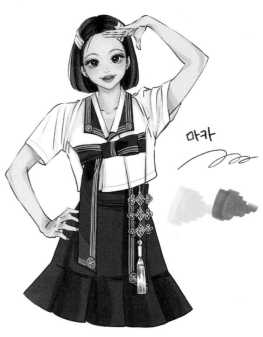

마카 브러시로 그린 그림

모델 그려 보기

비율 잡기

생활한복 일러스트를 그리기 전에 먼저 모델 그리는 팁을 소개합니다. 저는 인물을 7.5~8.5등신 정도로 그리고 있습니다. 다리가 길어 보이도록 상체보다 하체 비율을 좀 더 늘려서 말이지요. 패션 일러스트 속 모델은 키가 커 보이도록 다리 길이를 과장해서 그리는 편이니 몇 등신으로 할지, 상/하체 비례를 어떻게 나눌지는 개성대로 자유롭게 정해 보세요. 8등신을 기준으로 잡았다면, 얼굴 크기의 동그라미 8개를 수직으로 나란히 그려 놓고, 위 4개는 상체, 아래 4개는 하체에 분배해 그리면 편합니다.

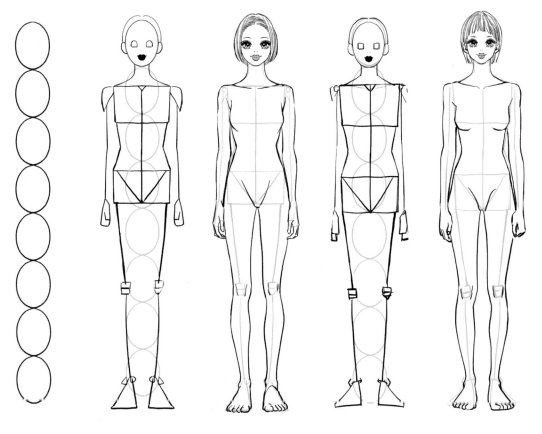

하체를 길게 상·하체 비율 1:1

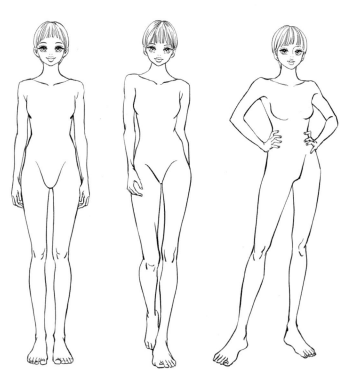

포즈 그리기

우리가 그릴 그림에서는 무엇보다 옷이
잘 보여야겠지요? 그렇기 때문에 난이도
높은 복잡한 포즈보다는 옷이 잘 보이는
정면 포즈를 그려 연습해 보는 것이 좋아
요.

관절과 옷 주름 그리기

관절과 근육의 흐름을 잘 관찰하여 부드
럽게 이어 보세요. 피부와 관절을 각지게
그리면 어색해 보입니다. 옷 주름도 어느
방향에서 시작되고 끝나는지 생각하며
그려 보세요.

얼굴

얼굴형을 그린 뒤 눈 코 입의 위치를 정해 그려 넣습니다. 속눈썹, 눈동자 등 채색 전에 필요한 디테일 표현도 이때 합니다. 바탕색을 칠하고, 음영이 들어가야 할 부위를 정합니다. 눈썹 아래, 콧구멍 근처, 입꼬리, 입술 밑, 얼굴 테두리 등 음영이 들어가는 부분을 체크해 주세요. 부드럽게 음영 표현을 합니다. 바탕색과 차이가 크지 않은 색으로 조금씩 덧칠하는 게 좋습니다. 눈의 흰자도 색칠합니다. 볼터치, 입술 등에 메이크업을 더하고, 눈동자에 원하는 색을 칠합니다. 마지막으로 피부색에 가까운 아주 밝은 색 또는 하얀색으로 안광, 코끝, 애교살 등에 하이라이트를 줘서 얼굴에 생기를 더합니다.

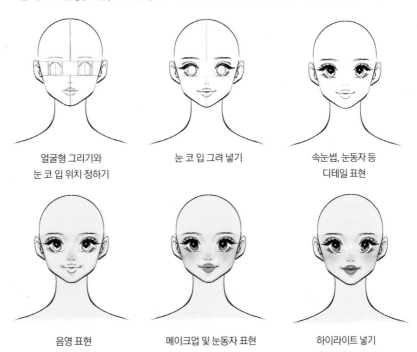

얼굴형 그리기와
눈 코 입 위치 정하기

눈 코 입 그려 넣기

속눈썹, 눈동자 등
디테일 표현

바탕색 칠하기와
음영 위치 정하기

음영 표현

메이크업 및 눈동자 표현

하이라이트 넣기

입술

1 입술을 잘 살펴보면, 파란색으로 표시한 부위가 도톰하게 튀어나와 있어요.

2 도톰하게 튀어나온 부위를 제외하고 그림자 표현을 합니다.

3 그림자 외곽을 부드럽게 풀어 주세요. 윗입술 때문에 아랫입술에 생기는 어두운 그림자도 표현해 보세요.

4 도톰한 부위에 빛 표현까지 합니다.

얼굴에서 그림체의 개성이 잘 드러나지요? 제가 소개해 드린 얼굴 그리는 법을 본인의 그림체에 흡수시키거나, 경우에 따라 생략하는 과정을 거치셔도 좋습니다. 똑같이 따라 그리는 데에 집중하면 그림이 재미 없어질 수 있으니까요.

머리카락

제일 먼저 얼굴형과 이어지는 두상을 그립니다. 그 두상 위에 헤어스타일 실루엣을 그립니다. 머리카락은 두상에 딱 붙여 그리는 것이 아니라 머리숱과 볼륨감을 염두에 두고 두상보다 살짝 위에 그리세요. 머릿결의 흐름을 생각하며 크게 크게 섹션을 나누고, 섹션 흐름에 맞추어 세밀한 머리카락 표현을 합니다. 머리카락을 세세하게 표현하는 것을 좋아하지 않는다면 이 과정은 생략해도 됩니다. 그리는 사람의 취향에 맞게 표현하면 됩니다.

머리카락의 바탕색을 칠합니다. 머리카락이 빽빽한 정수리 부분, 그늘이 지는 부분에 그림자를 표현합니다. 더 어두운 색으로 진한 그림자를 추가하고, 밝은 색으로 윤기를 표현합니다. 마지막으로 머리카락과 비슷한 색으로 잔머리를 그려 넣습니다.

두상 그리기

헤어스타일 실루엣 그리기

머리카락 섹션 나누기

세밀한 머리카락 표현

바탕색 칠하기

그림자 표현

진한 그림자와 윤기 더하기

잔머리 그려 넣기

컬 그리는 법

실루엣

한복 실루엣을 응용할 때 어깨에서부터 떨어져 내리는 선을 유의해서 그려 보세요. 한 복은 평면 재단으로 만들기 때문에 어깨부터 소매까지 뚜렷한 라인이 잡혀요. 어깨와 겨드랑이에 생기는 팔자 주름도 저고리의 특징적인 부분 중 하나니까 이 부분도 같이 표현해 주세요. 주름에 대해서는 이어서 자세히 소개할게요.

주름

얇은 옷을 떠올려 보세요. 소재가 얇기 때문에 주름이 잘 잡힙니다. 몸의 굴곡을 따라 잘고 선명한 주름 이 많이 생기는 것을 확인할 수 있 지요?

이번엔 두꺼운 옷을 떠올려 보세요. 옷의 두께 때문에 얇은 옷처럼 주름 이 선명하게 잡히지 않습니다. 얇은 소재와 비교했을 때 주름의 두께도 넓어요. 그래서 같은 실루엣의 옷이 더라도 주름을 어떻게 그리는지에 따라 원단을 다르게 표현할 수 있습 니다.

같은 반소매 옷이지만 왼쪽은 여름 에 입기 좋은 얇은 면, 오른쪽은 가 을에 입기 좋은 니트 소재의 옷처럼 느껴지죠?

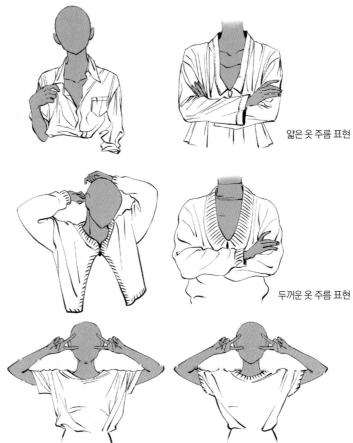

얇은 옷 주름 표현

두꺼운 옷 주름 표현

주름에 따른 재질 차이 비교

옷감

다양한 재질의 옷감을 표현해 보세요. 같은 디자인으로 다른 느낌을 내는 꿀팁입니다.
이렇게 그리면 옷감의 느낌이 살아나면서 전혀 다른 분위기가 되어요. 재질을 표현하는
구체적인 방법을 하나씩 알려 드릴게요.

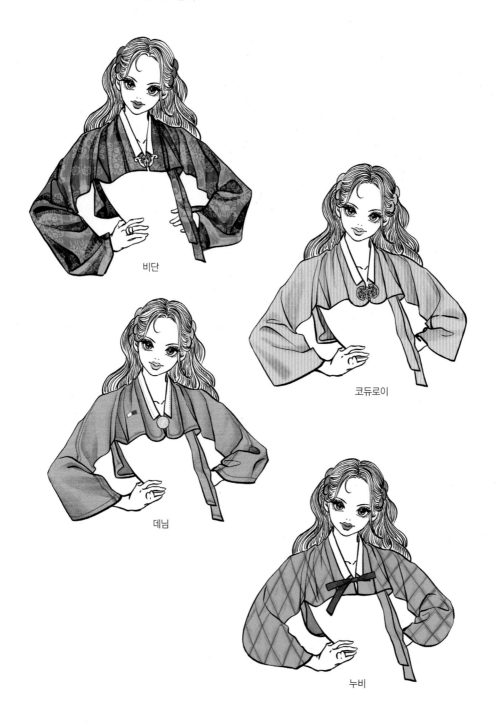

비단

코듀로이

데님

누비

셔츠의 원단처럼 얇고 빳빳한 원단을 생각하고 그린 저고리 실루엣을 볼게요. 스케치가 끝나서 아이보리 색으로 바탕을 칠했습니다. 옷의 구김과 주름 때문에 생긴 그림자를 표현해 줍니다. 바탕색이 흰색~아이보리 계열이라고 해서 그림자 색을 회색이나 검정색으로만 표현하지 말고, 바탕색보다 채도가 낮은 다른 색깔로도 칠해 보세요. 주름이 깊은 곳에는 진한 그림자를 한 번 더 넣어 줍니다. 그리고 돌출되어 빛이 닿는 부분에는 연하게 흰색을 덧칠해 하이라이트 효과를 냅니다

얇고 빳빳한 원단

이 채색 과정을 기본으로 삼고, 다른 재질의 옷도 채색해 볼까요?
하늘색 비단을 표현하기 위해 바탕색을 하늘색으로 칠했습니다. 얇고 빳빳한 원단과 마찬가지로 주름으로 생긴 그림자를 표현합니다. 주름이 깊은 곳에는 더 진한 그림자를 칠하고, 빛을 받는 곳에는 밝은 색으로 비단의 광택을 표현했습니다. 비단은 어두운 곳과 빛을 받는 곳의 톤 차이가 크기 때문에 이를 유의해서 색칠했어요.

하늘색 비단

디지털 드로잉은 레이어를 추가해 어두운 색 위에 밝은 색을 올릴 수 있으나 손그림은 그렇게 하기 어렵지요. 손으로 그림을 그릴 때는 밝게 표현하고 싶은 부분을 먼저 남겨 두고 어두운 색을 차차 올려 주세요.

빛 표현하고 싶은 부분
비우고 칠하기

하늘색 비단 손그림

데님 데님을 떠올리며 채색해 보았어요. 바탕색을 칠하고 그림자를 표현한 뒤 스티치를 추가했습니다. 원단의 특징이 되는 한 가지 요소만 추가했을 뿐인데 어떤 소재인지 느낌이 잘 전달되지 않나요?

코듀로이 가을 겨울에 잘 어울리는 코듀로이 소재의 저고리입니다. 바탕색보다 어두운 색의 세로 줄무늬를 넣어 표현했어요.

벨벳 벨벳 소재의 저고리입니다. 벨벳은 어두운 부분과 밝은 부분의 색 차이가 큰 특징이 있어서 그 점을 떠올리며 색칠했어요.

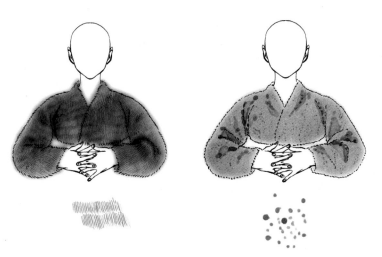

털 털은 이런 식으로 표현할 수 있겠죠? 부드러운 긴 털이라면 얇은 선으로, 양모 느낌의 털이라면 불규칙한 점을 응용해서 표현해 보세요.

소재를 표현할 때 가장 좋은 방법은 스케치 단계부터 해당 소재의 사진을 옆에 띄워 놓고 참고하는 거예요. 아무리 익숙한 소재라도 머릿속에서 상상하며 그리는 것과 직접 눈으로 보면서 그리는 것은 차이가 큽니다. 그리고 싶은 소재가 떠올랐다면 소재의 특징이 잘 담겨진 사진도 찾아서 보세요. 그림의 퀄리티가 높아질 거예요!

선과 면

저고리의 선과 면(섶, 곁마기 등의 구분)을 그림에서도 표현해 보세요. 한복의 느낌을
잘 살릴 수 있고, 옷의 디테일도 살아납니다.

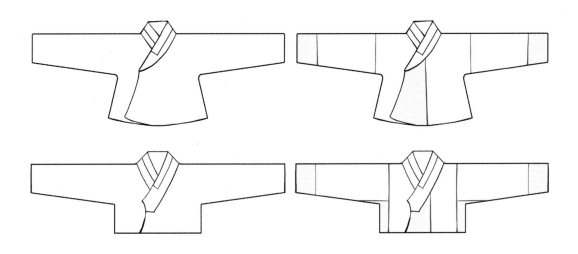

여밈

한복 여밈은 우임(右衽)입니다. 바라보는 사람 기준으로 오른쪽 섶이 위로 올라오고, 고
름의 고리도 오른쪽을 향합니다. 일부러 좌임을 의도한 것이 아니라면 우임이 자연스러
워 보입니다.

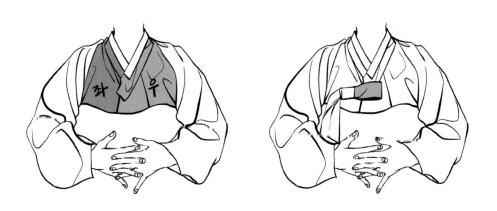

한복 요소

좋아하는 옷 스타일을 먼저 생각하고 거기에 한복의 요소를 하나씩 추가해 보세요. 저는 한복에서 아이디어를 떠올리기도 하지만 현대 의복에 하나씩 한복의 요소를 추가하고, 실루엣을 다듬는 방식으로 작업할 때가 많답니다. 처음부터 한복을 통째로 재해석한다고 생각하면 어렵게 느껴질 수 있어요. 현대 복식의 일부분을 한복의 요소로 바꿔보거나, 반대로 한복의 일부분을 요즘 것으로 변형해 보면 독특한 코디를 생각해낼 수 있을 거예요. 옆 그림은 교복을 한복 스타일로 바꿔본 거예요. 실루엣과 컬러는 그대로 살리되 디테일한 부분은 모두 한복 소재로 변형했습니다.

전통 소재

한국적인 느낌을 강조하고 싶을 때는 전통 소재를 더해 보세요.

원단과 단추 등을 전통 느낌으로 바꾸기
상의의 원단을 조각보로 표현하고 단추는 전통 문양으로 바꾸고 노리개까지 추가하여 한눈에 봐도 한복을 모티브로 한 디자인임을 알 수 있습니다.

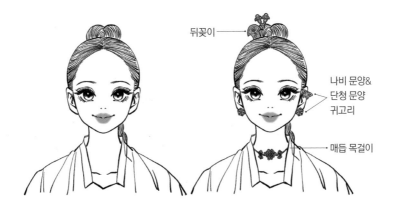

뒤꽂이

나비 문양&
단청 문양
귀고리

매듭 목걸이

전통 장신구 더하기

뒤꽂이와 귀고리, 매듭 목걸이를 매치했습니다. 전통 장신구를 추가
하면 디자인 콘셉트가 더 명확해지고 포인트를 주기도 좋아요.

전통 문양과 민화 더하기

당의를 모티브로 한 상의에 문양과 민화
를 그려 넣었습니다. 한복과 현대 의복
이 믹스되어 실루엣만으로 콘셉트를 전
달하기 어려운 옷이라면, 옷 분위기에 잘
어울리는 문양과 민화를 그려 넣으면 의
도한 콘셉트가 선명해져요.

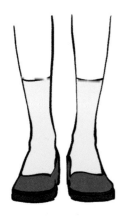
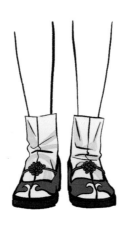

양말을 버선으로 바꾸기

개인적으로 그림에서 가장 응용하기 쉬
운 소재라고 생각하는 것이 바로 양말입
니다. 양말을 버선으로 표현하면 효과가
두드러져요.

그리기 과정

그림이 완성되는 과정을 보여 드릴게요. 머릿속 구상이 그림으로 완성되는 과정을 따라가 보면, 생각했던 것보다 어렵지 않다고 느끼게 될 거예요.

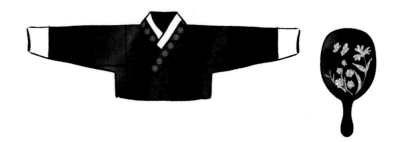

1. 검정 저고리와 자개 장식을 응용한 코디를 구상했습니다. 그리게 될 옷의 소매 폭을 넓게 하고 거기에 자개 장식을 넣고 싶었어요.

2. 어떤 옷을 그리고 싶은지 정하고 나면, 그 옷을 더 잘 보여줄 수 있는 포즈는 무엇일지 생각해 보는 단계가 필요합니다. 넓은 소매에 자개 장식을 그려 넣을 거라 소매가 잘 보이는 포즈로 정하고 스케치를 시작합니다. 먼저 모델의 뼈대를 잡아요.

3. 뼈대 위에 살을 붙여 나갑니다. 살을 붙이지 않고 뼈대 위에 바로 옷을 입히면 몸의 볼륨감을 파악하기 어려워 자연스러운 옷 주름을 그리기가 쉽지 않습니다. 이 단계에서 포즈가 어색하지 않은지 살펴보는 것도 중요합니다. 포즈가 자연스러운지 쉽게 확인하는 방법은 본인이 그 포즈를 직접 취해 보는 것입니다. 거울 앞에 서서 그림 속 포즈와 비교해 보거나 사진을 찍어 비교해 보면 됩니다.

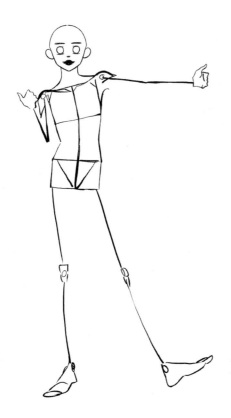

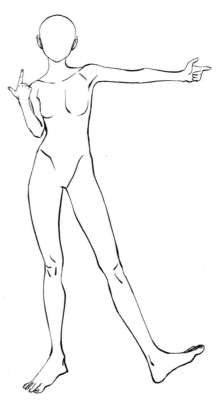

4. 머릿속에서 상상한 디자인을 모델 위에 러프하게 스케치합니다. 다음 단계에서 깔끔하게 선을 정리할 수 있도록 옷 외곽과 큰 주름들도 표현합니다.

5. 선을 깔끔하게 그린 다음 디테일한 부분도 그려 넣습니다. 4번 러프 스케치 단계에서는 저고리 안에 층이 없는 원피스를 입혔는데, 치마가 단조로운 느낌이 들어 무지기 치마(겉치마가 풍성해 보이도록 치마 속에 입던 속치마. 층 수를 홀수로 3겹, 5겹, 7겹 등으로 입었다)를 모티브로 한 겹원피스로 수정했습니다.

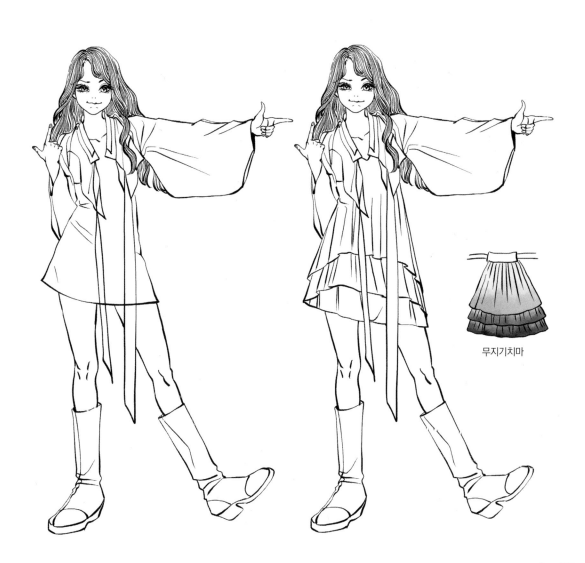

무지기치마

6. 선을 다 그리고 나면, 각 영역의 베이스 색깔을 채웁니다. 한 영역씩 채색해 나가는 것보다, 미리 전체적인 컬러를 정해 두면 색의 조화와 분위기 파악에 좋습니다. 자개 장식이 돋보이도록 옷과 신발은 검정 계열로 통일했습니다.

7. 명암을 표현하고, 저고리에 자개 장식을 그려 넣습니다.

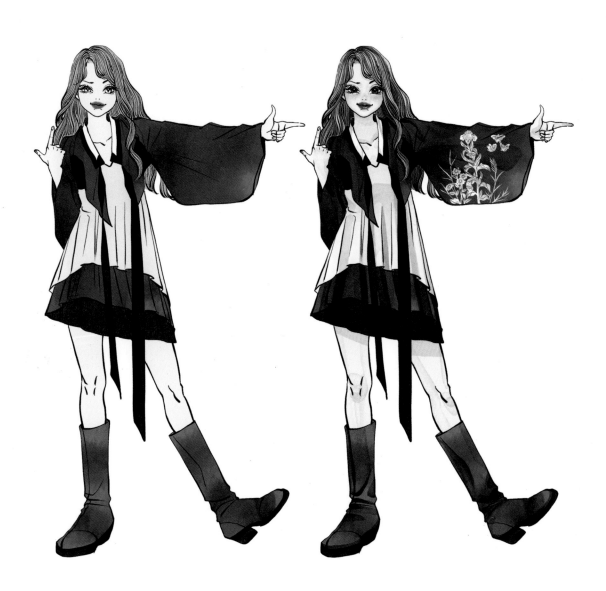

8. 좀 더 한국적인 느낌을 내기 위해 다른 소재들도 추가 해 봅니다. 어깨 라인과 치맛단에 금박을 연상시키는 문양, 깃 부분에 꽃문(다양한 꽃 문양), 신발에 문양을 추가하고 자개를 연상시키는 은색과 보랏빛 계열 색으로 칠했습니다.

9. 마지막으로 그림에 허전한 부분이 없는지 점검하고, 액세서리를 더합니다. 저고리를 여미는 장치로 깃 끝에 나비 브로치를, 저고리 왼쪽 아래에는 노리개를 추가했습니다. 코디와 어울리는 귀고리와 반지도 그려 넣었고요. 손으로 그린다면 액세서리는 러프 스케치 단계에서부터 그려야 합니다.

 자개 느낌이 나도록 채색

 꽃문

 나비 브로치

 노리개

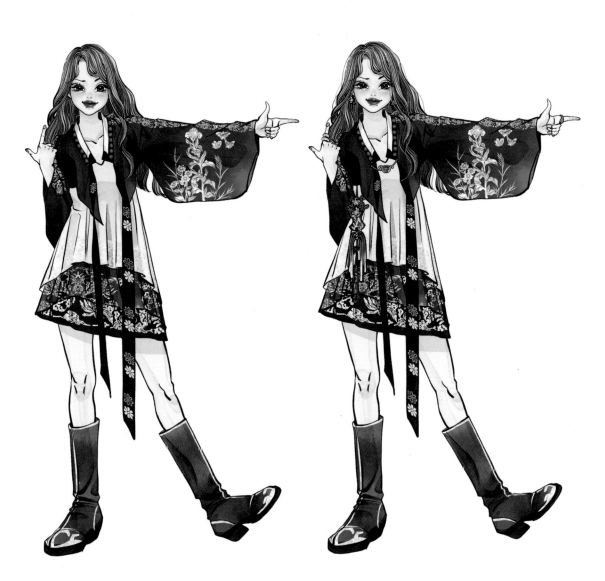

맺음말

지금까지 그린 그림을 모아 엮으니 한 권의 책이 되는 게 신기하면서도 뿌듯합니다! 원고를 준비할 때는 그림 작업에 집중하느라 다른 생각이 끼어들 틈이 없었는데, 원고를 마무리하고 나니 이제 진짜로 책을 세상에 선보인다는 실감이 나면서, 설레면서도 긴장이 됩니다. 제 그림을 처음 SNS에 업로드할 때 느꼈던 떨리는 기분을 오랜만에 다시 느꼈습니다.

제가 원고를 준비하며 소망한 대로 독자님은 이 책을 보면서 흥미로운 시간을 보내셨을까요? 책 속의 그림을 보며 어떤 한복 디자인들을 떠올리셨는지도 궁금합니다. 아직 어떤 디자인을 그리고 싶은지 선명하게 떠오르지 않았더라도, '나만의 한복 일러스트를 완성해 보고 싶은 마음'이 들었다면 그 또한 의미 있는 일이라고 생각합니다.
한복의 전통과 역사적 가치에만 집중하면 아이디어가 잘 떠오르지 않을 수도 있습니다. 한복을 소재 삼을 때는 그 다양성과 디자인적인 측면에 집중하는 편이 더 도움이 될 거예요. 머릿속에서 과감하게 합체했다가 해체하는 과정들을 즐기면서 좋은 아이디어를 떠올려 보면 좋겠습니다.

부록으로 책 속의 일러스트를 색칠해 볼 수 있는 '컬러링북'을 준비했습니다. 일러스트를 보면서 '나라면 여기에 이 문양을 그려 넣었을 텐데', '여기에는 이 색이 더 어울렸을 것 같은데' 하는 생각이 들었다면, 컬러링 시트에 마음껏 풀어내시기 바랍니다. 옷 실루엣 자체를 수정하고 싶으면 얇은 종이를 대고 수정하고 싶은 부분만 제외한 채 선을 따라 그려도 좋겠지요.

서로의 한복 그림을 공유해 볼 수 있는 날을 기대하며, 열심히 그림 그리고 있겠습니다.
고맙습니다.

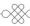

vnvnii의
생활한복
캐릭터 일러스트

지은이 이다빈
펴낸이 정규도
펴낸곳 황금시간

초판 1쇄 발행 2022년 11월 15일

편집 권명희, 채희숙
디자인 ALL designgroup

황금시간
Golden Time

주소 경기도 파주시 문발로 211
전화 (02)736-2031(내선 360)
팩스 (02)738-1713
인스타그램 @goldentimebook

출판등록 제406-2007-00002호
공급처 (주)다락원
구입 문의 전화 (02)736-2031(내선 250~252)
 팩스 (02)732-2037

값 22,000원(별책 부록 포함)
ISBN 979-11-91602-34-0 13650